Para

De

En ocasión de

Fecha

¡Señor, estás tarde otra vez!

Una guía para la mujer impaciente sobre el tiempo divino

Karon Phillips Goodman

¡Señor, estás tarde otra vez! por Karon Phillips Goodman
Publicado por Casa Creación
Una compañía de Strang Communications
600 Rinehart Road
Lake Mary, Florida 32746
www.casacreacion.com

No se autoriza la reproducción de este libro ni de partes del mismo en forma alguna, ni tampoco que sea archivado en un sistema o transmitido de manera alguna ni por ningún medio –electrónico, mecánico, fotocopia, grabación u otro– sin permiso previo escrito de la casa editora, con excepción de lo previsto por las leyes de derechos de autor en los Estados Unidos de América.

A menos que se indique lo contrario, todos los textos bíblicos han sido tomados de la versión Reina-Valera, de la *Santa Biblia*, revisión 1960. Usado con permiso.

Copyright © 2005 por Karon Phillips Goodman
Todos los derechos reservados

Publicado originalmente en E.U.A. bajo el título en inglés:
YOU'RE LATE AGAIN, LORD!
Copyright © 2002 por Karon Phillips Goodman
Publicado por Barbour Publishing, Inc.,
P.O. Box 719, Uhrichsville, Ohio 44683
www.barbourbooks.com

Traducción y edición por: Grupo Nivel Uno, Inc.
Diseño interior por: Grupo Nivel Uno, Inc.
Imagen de la portada © Jem Sullivan (Images.com)

Library of Congress Control Number: 2005928596

ISBN: 1-59185-832-1

Impreso en los Estados Unidos de América

05 06 07 08 09 ❖ 9 8 7 6 5 4 3 2 1

Dedicatoria

*A mi madre,
por haber creído siempre en mí,
aun cuando la razón o las circunstancias
indicaban lo contrario.*

Contenido

Introducción ..9

Parte 1:
La muy sobrestimada virtud de la
paciencia ...13

Parte 2:
Junta tus herramientas55

Parte 3:
Conoce quién eres87

Parte 4:
Volver a descubrir la guía oculta
por la duda..116

Parte 5:
Volver a descubrir el coraje oculto
por el miedo..144

Parte 6:
Volver a descubrir la paz oculta por
la preocupación169

Parte 7:
Cuando acaba la espera193

Introducción

Esperé yo en Jehová, esperó mi alma;
en su palabra he esperado.
Salmo 130:5

Sin ninguna duda, debo ser una de las personas más impacientes que el Señor haya puesto jamás en este mundo. Tal vez tú seas parecida, ¡y ojalá no seas peor! Vivimos, por lo tanto esperamos. Parece algo interminable. Siempre esperando que pase algo en nuestras vidas —conseguir un trabajo o un ascenso, renunciar a un trabajo o ser trasladada, vender la casa o comprar una nueva, ahorrar dinero o tener hijos, comenzar o terminar los estudios, pasar por un momento difícil o superar un dolor— siempre hay algo. Quienquiera que dijo que «la vida es corta» no debe haber experimentado jamás la frustración de esperar una eternidad por algo que parece no llegar nunca.

A veces, los días aparentan ser una larga fila en alguna línea de chequeo: una espera continua, logrando apenas mínimos avances, sin poder ver los obstáculos, dudando de llegar a alcanzar un resultado exitoso en esta vida. Y luego lo que estamos esperando llega o no; nos acomodamos, nos reponemos y seguimos adelante. Pero, ¿estamos mejor por haber esperado? ¿Encontramos el propósito que el Señor incorporó

tan cuidadosamente? ¿Escuchamos a Dios y aprendimos, o simplemente nos quejamos de la situación?

De cualquier manera, cuando termina esa espera, cambiamos el enfoque hacia una nueva espera, y sentimos que todo es muy conocido. Otra vez empezamos a perder la paciencia. El ciclo nunca termina. A lo largo de todas las demoras que no entendemos, pareciera que nunca llegáramos muy lejos de donde comenzamos. Nos quedamos paradas en el camino que más importa. La espera no es más que un tiempo de frustración. Discutimos con el Señor por su manejo de los tiempos y no logramos enfrentar cada día como una oportunidad llena de propósito, aunque estemos esperando. «Muchos pensamientos hay en el corazón del hombre; mas el consejo de Jehová permanecerá» (Proverbios 19:21).

Sin embargo, nos resistimos, nos quejamos, y a veces nos enojamos bastante. Desesperadas por el toque de Dios, nos alejamos de Él cuando deberíamos acercarnos más. ¿Alguna vez te encuentras en ese tipo de ciclo: enojada, enfadada, frustrada, y todo menos ser paciente con Dios?

Si es así, te doy la bienvenida al club... el *Club de Mujeres Impacientes*. El número de miembros aumenta a diario al encontrarnos obligadas a abandonar nuestra estrategia normal y tener que esperar en Dios. Estamos tan acostumbradas a mandar, organizar, planificar y programar, que nos resulta terriblemente difícil admitir que todo no está dentro de nuestro control.

Son muchas las decisiones que cada día tenemos que tomar, y llegamos a ser bastante hábiles en el manejo de las cosas. Sentimos que podríamos continuar aun mejor solas que si Dios colaborase con nosotras. Le reclamamos las respuestas que necesitamos de Él, y sin embargo, no oímos ninguna contestación. Criticamos y condenamos las demoras insoportables en los acontecimientos que necesitamos que ocurran en nuestras vidas, pero nada sucede. ¿No entiende Dios que necesitamos esas respuestas *ahora mismo?*

Si, Él sabe, pero por suerte el Señor es más inteligente que nosotras. Dado que comprende lo difícil que nos resulta esperar, abandonar el control, y simplemente confiar más allá de nosotras mismas, ingenió un plan de forma exclusiva para nosotras. Las bases del plan aparecieron hace años ya, pero son bien aplicables hoy para ti y para mí. Dios es muy astuto. No hace falta que tu espera sea improductiva, Él conoce nuestros infatigables corazones. Conoce nuestra necesidad de hacer *mientras* esperamos. Así que cuando tu vida está detenida por lo que no puedes controlar, y cuando estás aguardando respuestas que parecen nunca llegar, Dios dice que uses ese tiempo para trabajar allí donde te encuentras. Dios dice que aprendas *el arte de esperar con propósito.* Tal vez sea eso lo que Dios tuvo en mente desde un principio. Tal vez es por eso que esperamos.

Nuestros testarudos corazones se resisten a la espera, aunque no haya ninguna necesidad. «Así que, amados hermanos, estad firmes y constantes, creciendo en la

obra del Señor siempre, sabiendo que vuestro trabajo en el Señor no es en vano» (1 Corintios 15:58). Cumplimos bastante bien con estar firmes y constantes, ¿no te parece? En este caso la consigna es «permanecer firmes» y no desviarnos del trabajo del Señor. La consigna es seguirlo a Él en lugar de tanto tratar de apurarlo.

Cuando dejamos de lado el trabajo que Dios nos encarga, malgastamos nuestro tiempo tan valioso y no obstante no podemos entender por qué tenemos que esperar repetidas veces. Tú sabes bien como se siente. Consideras el esperar como un inconveniente pero, por el contrario, es un regalo. No hay mejor tiempo que el tiempo de espera para aprender a ser la discípula que Dios necesita y la seguidora que tú quieres ser. Tu trabajo durante ese tiempo es el vehículo que te acercarás más a Dios si lo permites. El Señor, en su generosidad y compasión, ya tiene previsto todo lo que necesitarás. Puedes descubrir las bendiciones asombrosas que trae la espera.

Pero ten cuidado, porque el plan que Dios proveyó exige trabajo. No es un arreglo así no más. *Esperar con propósito* significa trabajar mientras esperas, siguiendo la Palabra de Dios y entregándote a su voluntad. Significa enfocarte en su punto de vista y no en el *tuyo*. Significa llegar a estar cara a cara con Dios, en toda su gloria y toda tu humildad. Rara vez significa esperar lo que crees estar esperando, mas nunca jamás temas: la recompensa vale el trabajo y no hace falta esperar. Puedes comenzar ahora mismo.

Parte 1

La muy sobrestimada virtud de la paciencia

*Pero los que esperan a Jehová
tendrán nuevas fuerzas;
levantarán alas como las águilas;
correrán, y no se cansarán;
caminarán, y no se fatigarán.*

Isaías 40:31

Capítulo 1
Dios tiene un plan

¡Desearía tener un centavo por cada vez que pedí al Señor que me diera paciencia! Lo único que tendría que esperar entonces sería la suma final de mi dinero. De las innumerables veces que pedí paciencia a Dios, nunca jamás la recibí, ni siquiera una sola vez. Tal vez se cansó de oír la misma petición tantas veces repetidas. Finalmente, un día tuve una charla seria con Dios. Solía pensar que yo la había iniciado, pero luego llegué a darme cuenta de que fue Él.

«Señor, esto no lo soporto. Siempre estoy esperando alguna cosa u otra, y todo es importante. Pero ya no lo soporto más. Tienes que *hacer* algo», oraba y protestaba en voz alta. Estaba desesperada. Mis fuerzas y mi espíritu estaban sufriendo.

«No, *tú* tienes que hacer algo. Te lo indiqué muy claro hace muchos años, pero no me hiciste caso», me dijo Dios. «Por eso siempre volvemos aquí».

«Perdóname...», respondí.

Estuvimos en esta situación, Dios y yo, muchas veces ya. Trataba de aprender lo que Él quería enseñarme, pero era muy testaruda y estaba muy decepcionada. A veces

me pregunto cómo Dios tenía tanta paciencia en tratar *conmigo*.

No cabe duda que vivimos nuestras vidas según los tiempos de Dios. Al fin y al cabo es su mundo, y solo Él sabe cómo hacer que el reloj funcione. «Todo tiene su tiempo, y todo lo que se quiere debajo del cielo tiene su hora» (Eclesiastés 3:1). Sin embargo, nosotras queremos estar a cargo.

Pero el mundo gira alrededor de los tiempos de Dios, no de los míos ni los tuyos. Es increíble que su omnipotente control de los tiempos fuera una revelación tan asombrosa, pero siendo una mujer tan organizada, siempre lista, preparada, prevista y responsable, durante muchos años rechazaba la idea de no poder eliminar el *esperar* de mi vida con suficiente determinación y persistencia. Todo ese esfuerzo fue muy mal dirigido, lo veo ahora. Mis ideas me parecían coherentes durante todo ese período, pero Dios conocía lo débiles que eran.

El esperar es inevitable para todo el mundo. Podemos pasar el tiempo quejándonos y criticando con disgusto, o usar el mismo para adorar, crecer y comprender. Así lo dijo Dios. El plan que Él concibió hace mucho tiempo nos da una meta y las herramientas para alcanzarla. «Los que esperan a Jehová tendrán nuevas fuerzas» (Isaías 40:31). No hay nada que nos quite las fuerzas, la energía y las ganas como el tener que esperar. Cuando tenemos que esperar nos sentimos impotentes y abandonados. Pero podemos

renovar nuestras fuerzas cuando esperamos en el Señor. Y eso era justamente lo que tanto necesitaba: que mis fuerzas y espíritu se renovaran, se repararan, renacieran.

En muchas interpretaciones del mensaje de Dios, las palabras «espera» y «esperanza» son usadas de forma intercambiable. Tiene sentido. La espera siempre se llena de esperanza. La esperanza implica algo que ha de venir. Y ambas ideas muestran total dependencia del Señor. «Espera en mí con esperanza», nos dice, «y mientras tanto, ocúpate de estas cosas».

No nos dice que nos quedemos esperando con esperanza y sentadas quietas. Nos dice que *levantemos vuelo, corramos, caminemos...* estas son palabras que indican todo menos inacción. Estas palabras exigen *trabajo*. Estas palabras vienen con un propósito. Puedes cumplir con el propósito del Señor y *mientras* esperar con esperanza. ¡Qué plan! Te dije que Él es listo.

> *El que hizo el oído, ¿no oirá?*
> *El que formó el ojo, ¿no verá?*
> *El que castiga a las naciones, ¿no reprenderá?*
> *¿No sabrá el que enseña al hombre la ciencia?*
> *Jehová conoce los pensamientos de los hombres,*
> *que son vanidad.*
>
> Salmo 94:9-11

No podemos apurar a Dios, no podemos sobornarle ni obligarle a cambiar el plan que hizo. Pero sí

podemos aprender a confiar en el Señor y no malgastar nuestro tiempo de espera... Él es demasiado económico para hacer eso. Él conoce nuestras fallas y sin embargo aun nos tiende su mano, una vez tras otra, aun cuando resistimos. Nuestro trabajo siempre es colaborar, escuchar, aprender, y nuestra meta es cumplir con el plan de Dios para nosotras... *en los tiempos de Él*.

Conociendo nuestra miope tendencia humana de exigir razón y acción, Él nos preparó una guía hace ya mucho tiempo. Me ayudó a recordarla ese día en que me quejaba sin cesar, cuando dudaba de su cuidado e interés, preguntándome si sería que iba a abandonarme para siempre. Teniendo en cuenta la frecuencia con que pensaba que no precisaba de su ayuda, es probable que Él haya querido hacerlo a veces.

«¿No puedes ver mi gran necesidad de tus respuestas?», le imploré nuevamente.

«¿Por qué no puedes recordar los consejos y la guía que te di durante los años pasados?», me contestó.

«¿Porque mi cabeza es tan dura como un poste de luz?», le concedí.

«Iba a decir que es porque no te calmas ni te enfocas en mí. Quieres alcanzar las respuestas antes de plantear las preguntas correctas. Tu falla está en no pedir lo que más necesitas».

«¿Qué es lo que más necesito?»

«Necesitas de *mí*. Te hace falta sentirme a tu lado y saber que con esto te basta para enfrentar lo que

queda por delante, sea lo que fuere, en vez de tratar de acoplarme a tu programa. Primero y constantemente necesitas renovar tu espíritu. Serénate y déjame ayudarte».

«Lo intentaré así, pero tú sabes como soy...»

«Está bien, ya lo vamos a arreglar. Solo préstame atención esta vez y volvamos a revisarlo», dijo Él.

«Estoy lista», le dije.

Recuerdos

Aquella vez, cuando Dios me habló, presté más atención, no sé si fue por pura desesperación o irritación. Recordé ese primer día que Él trataba de llegar a mí con su plan, su paz.

En ese entonces, que ahora parece como hace miles de años, recién recibida de la universidad, trabajaba como periodista en un pequeño periódico. Cubría los policiales y alertas de incendios, las reuniones de la municipalidad y la comisión de urbanización. Y cada cuatro semanas me tocaba el «tema iglesia». Esto significaba redactar algo con un enfoque espiritual para el diario del fin de semana. En una ocasión entrevisté a un joven que había elaborado un excelente programa para los jóvenes en su iglesia. Estaba preparándose para ir a la Universidad a estudiar para ser pastor. Se trataba de una persona

fascinante, y nuestra conversación desembocó en su búsqueda de la universidad correcta.

Me dijo que estaba buscando la guía de Dios en cuanto al seminario que debía elegir. Creía haberlo encontrado en el último campus que había visitado, donde en el cartel de la entrada se mostraba el versículo bíblico Isaías 40:31, su favorito.

Me lo citó de manera tan hermosa que hasta el día de hoy puedo escucharlo, aunque con el tiempo ya no recuerdo ni su nombre ni el seminario que eligió. Y aunque en otras oportunidades me falla la memoria terriblemente, he escuchado ese versículo pasar por mi mente sin errores desde entonces. No sé si lo había escuchado antes de ese momento, pero en cuanto lo oí, sentí como si fuese mío, todo mío.

> *Pero los que esperan a Jehová*
> *tendrán nuevas fuerzas;*
> *levantarán alas como las águilas;*
> *correrán, y no se cansarán;*
> *caminarán, y no se fatigarán.*
>
> Isaías 40:31

Aunque amaba la belleza y la simplicidad de esas palabras y anhelaba su consuelo, aún luchaba con Dios por el control cada vez que debía desacelerar mi vida y esperar. Buscaba consuelo en esas palabras, pero al mismo tiempo imploraba por las respuestas que ya tenía determinadas como las correctas. Estaba

demasiado ocupada en hablar como para escuchar, pero Dios nunca estaba demasiado ocupado para prestarme atención. «¿No se venden dos pajarillos por un cuarto? Con todo ni uno de ellos cae a tierra sin vuestro Padre. Pues aun vuestros cabellos están todos contados. Así que, no temáis; más valéis vosotros que muchos pajarillos» (Mateo 10:29-31).

«Eso también te incluye a ti», dijo Él.

«¿Aun mientras espero?»

«*Especialmente* mientras esperas».

Mientras esperas:

- ¿Cómo reaccionas al tener que esperar por algo?
- ¿De qué maneras sufren tu espíritu y fuerzas durante la espera?
- Piensa de qué manera quieres *levantar vuelo*, *correr* y *caminar* hacia una relación mucho más estrecha con Dios.

Capítulo 2
Él me habla

Ese día, mientras Dios y yo teníamos nuestra charla, me sentí vacía y muy sola. Había estado esperando durante mucho tiempo, tratando de tener toda la paciencia posible y buscando las causas de mis demoras. Me sentí impotente; no podía hacer nada para cambiar mi vida, y Dios no *quería* hacer nada para cambiármela. Por supuesto, yo estaba equivocada (una vez más). Dios haría cualquier cosa que fuera necesaria, pero yo tenía que saber cómo pedir y cómo escuchar. Tenía que aprender a esperar con esperanza en Él, recurrir a Él *primero*, no en último lugar.

«El que pertenece a Dios escucha lo que Dios dice. Ustedes no oyen porque no pertenecen a Dios» (Juan 8:47). No podía oír nada más que mis propias exigencias. No tenía tiempo para pertenecer a Dios... quería que *Él* me perteneciera a *mí*. Ya sé que suena ridículo, pero tal vez has experimentado lo mismo al sentirte oprimida por la espera. Había creado mi propio abandono en la «sala de espera» que Dios había creado para mi crecimiento.

¿No era *yo* quien me quejaba de Dios sin cesar a la vez que no podía ver en qué áreas me hacía falta hacer algún cambio? ¿No era *yo* quien exigía que el cielo y la tierra funcionaran según mi programación, como si estuviera a cargo y pudiese mandar a Dios mismo? ¿No era *yo* quien me estancaba en medio de lo que tan desesperadamente quería: comprensión y respuestas, una afinidad con Dios que no fallara? ¡Dios mío! ¡Seguramente mi cabeza dura ha puesto a prueba la paciencia de Dios en más de una oportunidad! Pero Él era siempre el Consolador. «Misericordioso y clemente es Jehová; lento para la ira y grande en misericordia» (Salmo 103:8).

Me pregunto cuántas veces el Señor se divirtió con mis discursos rimbombantes, mis desvaríos inútiles y egoístas, exigiendo acción ¡*ya*! Sin embargo, ahí estaba Él cuando yo pedía —*una vez más*— explicando mis deberes, en qué tenía que ocuparme y cómo, ayudándome otra vez a ver lo que estaba allí de forma tan clara. Está bien, la lección era acerca de esperar, pero esperar con un *propósito*. «Espera en mí y levantarás vuelo y correrás y caminarás», dijo Él, pero yo, tan apurada y con mis esfuerzos tan desorientados, no hacía nada más que tropezar.

Yo quería respuestas, sin condiciones. Dios me dijo: «Está bien, tendrás tus respuestas, pero necesito que trabajes mientras las esperas y que hagas las preguntas correctas».

«Así no me basta», le dije. Estaba dispuesta a escuchar siempre que Dios dijese lo que yo quería oír. Cuando esto no ocurría, me quejaba cada vez más porque nada sucedía, mientras todo el tiempo Dios me estaba dando la oportunidad de que ocurriera *mucho*: de lograr que *lo más importante sucediera*, que era crecer hacia Él, pero todavía me resistía.

Mi preocupación con la espera en mi vida ocultaba mis propias faltas y debilidades para que no pudiese verlas. Creo que Dios sintió que era tiempo de que por fin me enfrentara con ellas porque Él sabía cómo me estaban destruyendo desde adentro. Mi irritación con el tiempo de espera era solo una señal externa. El Señor me proveyó la oportunidad de crecer hasta estar más cerca de Él dentro de la misma espera que yo tanto detestaba.

Cuando el Señor consideró que finalmente yo estaba lista para escuchar y aprender, no se equivocó. Si es que de la necesidad nace la invención, entonces es seguro que de la desesperación nace la decisión. Tomé mi decisión ese día. Estaba lista para aprender esas lecciones que Él tenía para mí, para aprender *el arte de esperar con propósito*, de trabajar conforme con sus tiempos. No tenía idea de cuánto durarían las lecciones. La verdad es que continúan hasta hoy, y lo acepto.

> *Extendí mis manos a ti,*
> *mi alma a ti como la tierra sedienta.*
>
> Salmo 143:6

Enséñame

Estaba lista para aprender, pero no sabía cómo. No tenía la más leve idea de por dónde comenzar, pero la tarea se iba haciendo más clara.

«Es que hay mucho para ocuparse mientras se espera, en *especial* tú», dijo Dios.

No hace falta ser tan personal...

Durante años yo creía que la fe correcta debía significar no hacer nada más que esperar en el Señor con paciencia, sin acción y sin cuestionamiento. Y yo ponía en duda mi fe porque no soy muy buena para quedarme sentada con paciencia y esperar quieta. Lo que yo veía como una falta de *fe* era en realidad una falta de *propósito*.

«¿No se suponía que yo esperara sin dudas? ¿No es esta la manera de tener fe?», pregunté.

«No, una verdadera fe significa esperar conmigo con propósito, mientras se despliega mi plan, confiando en *mí*», dijo Él. «Te enseñaría cómo, si solo pudieras ver. El tiempo es valioso, y lo estás malgastando al tratar siempre de controlarlo. No es necesario hacer eso, lo que necesitas es llenarlo con algo mucho más útil que tus quejas acerca de cómo su paso cuadra en tus esquemas».

¡Paf! Me pegó fuerte con eso.

«Así que, ¿tienes un plan para mí, pero todavía debo esperar?»

«Sí, a veces tienes que esperarme, pero con una paciencia llena de *propósito*. Tu impaciencia no puede cambiar mi plan de ninguna manera. Es tu trabajo lo que me interesa. Hay mucho por hacer».

Yo siempre quería mucho llegar lo antes posible a la parte del «hacer»... a *mi* manera: intentaba razonar con Dios y trataba de que Él entienda mi lógica y mi forma de ver la situación. Parece absurdo ahora el modo en que continuamente yo tenía todo resuelto y creía que Él siempre llegaba tarde. Había hecho todo el trabajo para Él —arreglado todo, contestado todas las preguntas— lo único que tenía que hacer era seguir mi dirección, y sin embargo Él se negaba. Muchas veces omitía la parte de preguntarle lo que *Él* quería. Y no ponía atención en la parte de lo que *yo* necesitaba. Ahora me doy cuenta de que Dios no deja nada sin atender, y de que todo mi trabajo sin Él es inútil.

«No hay sabiduría, ni inteligencia, ni consejo, contra Jehová» (Proverbios 21:30). Y no hay plan que el Señor tenga para mí que no sea lo que preciso y que no me lleve a donde necesito estar. (Pensarás que debí haber captado eso antes...) Siempre quería que se cumpliera el tiempo de espera, sin importarme mucho los beneficios que tuviera para mí. No podía ver ninguna demora como un desarrollo positivo, entonces, por supuesto, nunca podía aprender las lecciones. Me quedaba pensando que había fracasado simplemente porque no podía ser la tranquila y

paciente discípula que alguna vez había creído ser. Dios me mostró otra manera.

El Señor me mostró la parte del plan que yo siempre había ignorado, que acercarme más a Él era el viaje que podía emprender hoy, no un destino tan lejano que se hacía difícil ver.

Esperar en Dios por sus respuestas no significa resignarse en silencio a días vacíos o incluso a semanas o meses o años. Significa trabajar con un propósito mientras espero el próximo paso de su plan. No me hace falta una copia del proyecto matriz. Puedo trabajar mientras espero.

«Está bien», le dije. «Creo que lo entiendo».

Pude imaginar a Dios sentado allí, siempre paciente, suspirando profundamente, algo escéptico pero con esperanza. Yo había fracasado tantas veces antes.

«¿Entonces no era la paciencia lo que me hacía falta, sino un propósito? Así, a través de la espera, mi espíritu es renovado. Con nuevas fuerzas y un propósito, puedo ayudarnos a los dos. Puedo usar el tiempo de espera que siempre en el pasado me destruía, y puedo hacer el trabajo que tienes para mí. No se pierde nada».

«No está mal», dijo Él. «Ahora vamos a trabajar en eso. No hace falta esperar *con paciencia* cuando aprendes a esperar *con propósito*. ¿Cuándo quieres empezar?»

> *Muéstrame, oh Jehová, tus caminos;*
> *enséñame, tus sendas.*
> *Encamíname en tu verdad, y enséñame,*
> *porque tú eres el Dios de mi salvación;*
> *en ti he esperado todo el día.*
>
> Salmo 25:4-5

Mientras esperas:

- ¿Qué crees que Dios está tratando de decirte cuando tienes que esperar?
- ¿Cómo puedes escuchar más efectivamente sus instrucciones?
- Piensa en el tipo de discípula que quieres llegar a ser mientras esperas.

Capítulo 3
¡Se prendió una luz!

¡Bien! Me gustaba cómo estaba yendo esto. Por fin había escuchado a Dios decirme que no tenía que tener nada de paciencia... solo tenía que tener un propósito. Y en su infinita sabiduría ya me había provisto de todo lo que necesitaría: «Poderoso es Dios para hacer que abunde en vosotros toda gracia, a fin de que, teniendo siempre en todas las cosas todo lo suficiente, abundéis para toda buena obra» (2 Corintios 9:8). ¡Por supuesto! Esas palabras tratan sobre el tema de ofrendar, es verdad, pero tienen que ver con otros tipos de trabajo también. Y el Señor dice que *siempre* tendré todo lo suficiente como para que pueda abundar en *toda buena obra*. Al decir siempre se incluye también los tiempos de espera. Quizás Él no llegaba tarde después de todo...

El tiempo que pasaba esperando no tenía que ser siempre sin fin y sin utilidad, podría ser productivo y dinámico. Vivir según los tiempos de mi Señor incluía también mi trabajo. Podría a la vez orar mucho y tener un propósito. Podría «orar sin cesar» mientras trabajaba. Podría escuchar y aprender. Dios

había preparado las cosas para mi falta de paciencia. Me proveyó un lugar para crecer. Él estaría allí mientras esperábamos, para ayudarme a encontrar lo que había perdido, y tanto Él como yo sabíamos que era una lista larga.

Han pasado tantos años que no puedo recordar haber estado aburrida sin tener qué hacer, pero cuando oigo a alguien hoy decir eso, quedo boquiabierta. Es posible que esperar que algo suceda pueda dejarme sin poder hacer otra cosa que tenía previsto hacer, pero el tiempo de la espera nunca alcanza para aburrirme. ¡Dios mío! ¡Hay tantas cosas para ocuparme! «Por tanto, no desmayemos; antes de que nuestro exterior se vaya desgastando, nuestro interior no obstante se renueva día a día» (2 Corintios 4:16). La renovación de mi espíritu es un paseo de placer sin fin, y Dios está allí, día tras día, *cada* día.

Mi sala de espera

Siempre consideré lo mismo esperar que detenerse, un tiempo inútil, una intrusión inconveniente en mi agitada vida. Me equivoqué. El tiempo de espera no existe en un vacío. Este tiempo viene lleno de oportunidades y descubrimientos, pero tengo que trabajar para encontrarlos. Me gusta trabajar. Dios por fin me ha hecho llegar ese mensaje: puedo trabajar mientras espero, y nunca faltan los proyectos que valgan la pena.

«Por fin estás comenzando a reconocer tu sala de espera, ¿no?», preguntó.

«Creo que sí. Mi sala de espera es mía, a solas, y por razones muy especiales. Por favor perdona mis quejas en el pasado, es que no sabía. Ahora sí lo entiendo. Estoy aquí para poder volver a encontrar lo que había perdido y aprender más sobre lo que tengo que hacer. Estoy aquí para poder renovar mis fuerzas y mi espíritu. Sabemos los dos que no podría haber seguido mucho más tal como estaba. Estoy aquí para poder acercarme *a ti*».

Luego de esa revelación, Dios y yo nos quedamos sentados por un rato. Fue uno de esos momentos en los que te das un golpecito en la frente, y por fin yo había aminorado la velocidad lo suficiente como para dejar que sucediera. Dios, infinitamente sabio y paciente, hasta lo había previsto para sus hijas como yo. ¿Es que su sabiduría y compasión no tenían fin? ¿Jamás se acababa lo que Él podía enseñarme?

«Porque nada hay imposible para Dios», dijo el ángel Gabriel (Lucas 1:37). Confiaré en que eso *me* incluye: en que Dios me puede enseñar incluso a *mí* cómo esperar con propósito, y mientras tanto aprender a hacer el trabajo que tiene destinado para mi persona. Es cierto que a Él le gusta desafiarse a sí mismo, hay que admitirlo; sin embargo nunca me ha fallado. «Porque yo Jehová soy tu Dios, quien te sostiene de tu mano derecha, y te dice: No temas, yo te ayudo» (Isaías 41:13).

Una y otra vez Dios me ha puesto en mi sala de espera, no para frustrarme o darme miedo, sino para *enseñarme* y *llegar hasta mí*. Estuve luchando para salir antes del tiempo programado, cosa inútil, cuando debería haber estado aprendiendo cómo esperar.

Él suspiró profundamente otra vez.

«Me alegro de que por fin empezaste a ver esto. Ya sé que bajar el ritmo y escuchar, primero va en contra de tu naturaleza...», comenzó.

«Tú me creaste, no lo olvides». (Se me ocurrió soltar eso allí, solo por mi cuenta.)

«Sí, pero tú has malgastado el tiempo valioso que te he regalado, te alejaste de mí sin percatarte de ello, y así perdiste de vista tu tarea. ¿Entiendes?»

Por supuesto, sabía que tenía que ser por culpa mía.

«Comencemos trabajando un poco sobre ese asunto tuyo del control», dijo Él.

Sabía de antemano que iba a ser difícil.

Mientras esperas:

- Habla con Dios acerca de por qué estás en tu sala de espera en este momento.
- ¿Cómo lo dejarás ayudarte a renovar tus fuerzas y tu espíritu, comenzando hoy mismo?

Capítulo 4
Mirar hacia adentro

Aquellas de ustedes que tengan la tendencia, como yo, de carecer de paciencia de vez en cuando, probablemente también compartan mi tendencia a ser un poco controladora, ¿no es así? Eso está bien si estamos entrenando a un perro Gran Danés a hacer sus necesidades en el lugar correcto, pero no se puede esperar con propósito y al mismo tiempo controlar al resto del mundo. Créanme, lo he intentado. Y Dios, en su inconmensurable paciencia, me ha esperado a lo largo de cada esfuerzo inútil y desubicado, y han habido muchos.

Desde muy chiquita, siempre creí que si pudiera mantenerme un paso más adelante que los demás, tener todo empaquetado y preparado, no habría ninguna sorpresa desagradable que conspirara contra mi programación. Siempre compulsiva, iba planificando cada suceso, anticipando problemas, buscando soluciones, ideando planes para contingencias ocasionales, y más o menos organizando mi mundo alrededor de mi programa. Ya sé que ser un poco previsor no tiene nada malo, pero mi exageración podía hacer parecer lento a un equipo de rescate de *elite*. Entre

toda esa lucha para controlar, me faltó darme cuenta de lo que podría ganar al renunciar a ese control y entregarlo a Dios.

El Señor me dejó seguir así durante muchos años, más o menos durante todo el colegio, la universidad y hasta bien entrada en mis treinta (¡qué paciencia!). De nuevo, no está mal estar preparada, pero tanta compulsión puede llevarte a sentirte al mando de lo que no te corresponde. El recurrir a ti misma para todas las respuestas, explicaciones y consejos, te hará dudar de todo —*hasta* de ti misma— ya que fallarás de forma miserable. Cuando tratas de aferrarte al control que *crees* tener, nunca ves lo que Dios está tratando de ayudarte a redescubrir.

> *Humillaos, pues, bajo la poderosa mano de Dios, para que él os exalte cuando fuere tiempo; echando toda vuestra ansiedad sobre él, porque él tiene cuidado de vosotros.*
>
> 1 Pedro 5:6-7

Recurrí solo a mí misma y fallé. Nunca aprendí lo que mi experiencia de *la sala de espera* tenía para enseñarme. Mientras tanto, «la mano poderosa de Dios» estaba allí, pero, por razones que solo nosotras las mandonas entendemos, yo quería manejar mis dificultades sola. Creí que sabía mucho mejor que Dios lo que era mejor para mí, o por lo menos el camino que más me convenía. No tenía importancia.

Por mucho que protestara, me quejara y argumentara, todo era una cuestión del «debido tiempo» de Dios. Estaba luchando de forma equivocada. Dios conocía la lucha correcta.

Esperar no tiene que ver con lo que sucede fuera de tu persona... se trata de lo que pasa dentro de ti.

Siempre, siempre al esperar, no importa lo que *creas* que esperas, tú —y Dios— estás continuamente esperando cambios y descubrimientos dentro de ti misma. Dios necesita de estos cambios y descubrimientos para que puedas cumplir con la próxima tarea que Él te depara. El Señor tiene un plan, un programa de bendición para tu vida, que siempre es diseñado desde adentro hacia fuera.

Cuando se acaba la espera, lo externo que se puede ver se debe a que cumpliste con la tarea que Dios quería que hicieras dentro de ti *durante esa espera,* y tú y Él sabrán juntos cuando eso suceda. Sentirás el cambio al redescubrir de nuevo las fuerzas que habías perdido, y que servirán para tu necesidad en ese momento. Así que no temas buscar lo que te hace falta. Ya está allí, y el Señor dice: «Acércate, más cerca, más cerca...»

Recuerda que nunca estás esperando cosas que el mundo ve... esos son solo sucesos temporarios para que Dios pueda conseguir tu atención total. Tu tarea interna es mucho más importante que cualquier cambio externo. No puedes llegar a donde Dios quiere que estés y al mismo tiempo retener el mando. Es imposible.

«Yo tengo el mando sobre esta espera y todas las demás. Lo sabías, ¿no?», pregunta Dios.

«Sí, pero deseo mucho manejarla a mi manera».

«¿Por qué? ¿No sabías también que para eso estoy yo aquí? Mi parte es la más fácil. Tú haces más difícil la tuya al no permitirme ayudarte».

«Otras personas hacen que parezca tan fácil...», le señalo.

«¿Que otros? Solo estamos tú y yo en esta espera. Veo que voy a tener que explicar un poco más».

¡Ay! Ahora viene.

Mientras esperas:

- ¿Dónde te hace falta renunciar el mando en tu vida y tus esperas?
- ¿De qué maneras dejaste que tu necesidad de tener el control te separe de Dios?
- ¿De qué maneras dejaste de lado los cambios internos que Dios necesita que ocurran en ti al tratar de controlar los cambios externos que se pueden ver?

Capítulo 5
La Trampa de las Comparaciones

Al tratar de controlar tu mundo entero, es muy posible que a veces caigas también en la Trampa de las Comparaciones. Si caes en esta trampa, comparas tu progreso o pérdida, tu situación y circunstancias —*tu espera*— con los míos y los de todas las demás personas. Esto es una terrible pérdida de tu tiempo y tus recursos. Tu espera nunca jamás es para eso.

Compárate solo con el *tiempo*, no con otras personas. Compárate antes y después de tu estadía en la sala de espera. ¿Estás más unida al Señor o más alejada? ¿Las actitudes y creencias que antes alimentaban tu necesidad de controlar han crecido o diminuido? ¿Escuchaste a Dios hablarte más o menos? Sueno como el oculista, ¿no? Bueno, tal vez es una buena metáfora, porque todo tiene que ver con tu manera de ver las cosas, con aprender a mirar hacia *adentro* en vez de hacia *afuera,* porque Dios dijo que lo externo no importa, que no existen «otros».

«Tu espera no es una competencia», dijo Él. «Tu espera es a solas *conmigo*».

Es muy simple: Cada espera debe acercarnos más a Dios. Cada espera debe ayudarnos a crecer, aunque solo sea un poquito, para poder vernos mejor a nosotras mismas y a Dios. Cada estadía en la sala de espera debe prepararnos y guiarnos para el trabajo que Dios nos tiene destinado, sin importar lo que las demás personas estén haciendo con sus esperas. «Así será mi palabra que sale de mi boca; no volverá a mí vacía, sino que hará lo que yo quiero, y será prosperada en aquello para lo que la envié» (Isaías 55:11).

Caer en la trampa es tan fácil porque nos permitimos recurrir a otros para lo que nos hace falta cuando Dios ya nos ha provisto de todo. Es como caer del avión e intentar agarrar el paracaídas de otra persona mientras el mío queda envuelto sobre mis hombros, listo pero sin usar... sería fatal, y todo por no haber podido ver cómo ayudarme a mí misma con lo que ya fue provisto en especial para mí.

En los tiempos de Dios, todo se manifiesta cuando Él así lo elige. Tu parte en su plan se basa en el crecimiento, el progreso y las asombrosas revelaciones que se manifiestan en tu corazón más allá de lo que me suceda a mí. Lo que puede parecer para mi persona el éxito o el fracaso, en realidad puede ser la enseñanza de Dios para mí que tú no puedes comprender. Así que no te compares con nadie. La única comparación que vale es la de Dios, cuando Él te examina al final de tu espera y dice: «Sí, creciste, te acercaste más a mí, soportaste bien tu espera y descubriste mi

propósito. Ahora podemos seguir avanzando hasta glorias aun más asombrosas». Eso es lo único que importa.

Para conocer la importancia —y la paz asombrosa— de las comparaciones exclusivas de Dios, entrégate a sus tiempos. Su coordinación es increíblemente precisa. Entregarte a ello es la única manera de esperar con propósito.

> *Mas yo en ti confío, oh Jehová;*
> *digo: Tú eres mi Dios.*
> *En tu mano están mis tiempos.*
>
> Salmo 31:14-15

Mientras esperas:

- ¿De qué maneras has caído en la Trampa de las Comparaciones?
- Haz una lista de por lo menos cinco comparaciones que necesitas abandonar hoy.
- ¿De qué maneras vas a permitir que Dios te ayude a salir de la Trampa de las Comparaciones?

Capítulo 6
Entregar el control

Solía *creer* que me había entregado a Dios de vez en cuando, pero con el correr del tiempo siempre descubría que esto no era así. Se trataba solo de disfrutar de su compañía durante alguna que otra incomodidad pasajera en mi vida, y luego volver a hacer todo a mi propio modo. Cuando Dios comenzó a cambiar mi perspectiva y a enseñarme a esperar con propósito, tuvo bastante trabajo conmigo. Me dio ejemplo tras ejemplo de su infinito poder y su sabiduría sin límite, y me invitó a continuar. Yo, siempre capaz de manejar mi vida sola (o al menos eso creía), retenía lo que había aprendido durante algo así como dos días, y luego volvía a controlar todo por mí misma. ¡Ja!

Fue una larga y ardua lucha la que el Señor sostuvo con mi voluntad. De vez en cuando me convencía de que, al final, algún día Dios seguramente decidiría que lo más fácil sería acomodarse a mi manera de pensar, que ajustaría sus tiempos a

los míos. Oraba a Él solo para enseñarle la lógica de hacer las cosas según mis esquemas, y luego me quedaba totalmente impaciente esperando que esto

sucediera. Me pongo a pensar, ¿qué hacía Él mientras tanto? Imagino que solo sacudía su cabeza con lentitud y pensaba: *Tal vez la próxima vez me escuchará, me hará caso y se entregará a mí...*

Escuchar es difícil mientras esperamos, en especial si estamos prestando nuestra atención a las cosas equivocadas para que el Señor se rinda ante *nosotras* en lugar de rendirnos nosotras ante *Él*. Una de las causas más frecuentes de nuestra desesperada frustración frente al tiempo que pasamos esperando es que los acontecimientos muchas veces quedan fuera del alcance de nuestro control. Nos encontramos obligadas a postergar nuestros planes mientras otra persona cumple con lo suyo. ¡Qué dolor! La consecuente frustración nos impulsa inevitablemente a buscar más control aun, y al no poder conseguirlo, nos enfadamos cada vez más. El resultado es tiempo perdido, energías desgastadas, y una nueva estadía en la sala de espera. Aquí vamos otra vez con lo mismo, resistiendo en lugar de rendirnos, confiando en nosotras mismas más que en Dios.

El consuelo malentendido

Estoy segura de que mi naturaleza controladora fue una de las principales razones que me impedían escuchar antes a Dios explicarme esta práctica de entregarme, con la entrega que dice: «Mis tiempos están en tus manos...»

Seguramente has sentido lo mismo, ¿no es así?, que tú sabías algo mejor que Dios. (¡La falta de paciencia siempre da lugar a que crezca la soberbia!) Y cuando sentimos que sabemos más que otra persona, es casi imposible someternos a la voluntad del otro. Resistimos y luchamos mucho, pues tenemos miedo de no tener el consuelo que, según creemos, nos viene por tener el control.

Cuando por fin nos abandonamos a los brazos de Dios, el verdadero consuelo llega hasta nuestra alma y nos sostiene desde adentro hacia fuera. Es tan vencedor como liberador. «No que seamos competentes por nosotros mismos para pensar algo como de nosotros mismos, sino que nuestra competencia proviene de Dios» (2 Corintios 4:5). Si lo permitimos, la suficiencia de Dios fortalece nuestro espíritu para que no tengamos que controlar nada más que el trabajo que Él nos ha dado. Es el único control que precisamos. A veces nos toma tiempo darnos cuenta, pero ¡gracias a Dios! ¡Él tiene mucha más paciencia que nosotras!

Pensaba que cada vez que luchaba con Dios durante un tiempo de espera había aprendido mucho, y sin embargo, pasaron años hasta que pude entender su llamado a esperar con propósito, trabajando sobre todas esas cosas que podía y debía controlar para acercarme más a Él. Esa es *mi* tarea para cumplir con la ayuda de Dios. Esperar con propósito significa recordar que Dios estuvo, está y estará siempre en absoluto control. Esa es *su* tarea.

> *Dios es nuestro amparo y fortaleza, nuestro pronto auxilio en las tribulaciones. Por tanto, no temeremos, aunque la tierra sea removida, y se traspasen los montes al corazón del mar.*
>
> Salmo 46:1-2

Había aprendido, y olvidado, esa verdad muchos años atrás. Me ayuda mucho recordarla con frecuencia, aun ahora, ya que de vez en cuando vuelvo a caer en los viejos hábitos, permitiendo que mi naturaleza controladora vuelva a aparecerse en mis días. Te contaré la historia.

Mientras esperas:

- ¿En qué espera te resultó más difícil soltar y entregar el control?
- Si se trata de la espera en que estás ahora, ¿cuál es el primer paso que puedes dar para entregar el control a Dios?
- ¿De qué manera vas a depender de la suficiencia de Dios durante tu espera hoy?

Capítulo 7
La gracia de Dios, el ego mío

Hace muchos años, un lluvioso y frío día de invierno, mi familia se mudó a una ciudad nueva por causa del trabajo de mi marido. Dejamos una casa y compramos otra en el nuevo lugar. Nuestro hijo tenía tres años.

Yo había decidido que era prudente mudarnos, que estaba bien sobrecargarnos financieramente, que nuestra casa anterior se vendería muy pronto, que nos alcanzaría para seguir pagando las cuotas por la compra de la nueva propiedad, y que estaríamos contentos en el nuevo lugar. Tenía bastante expectativa sobre todas estas cosas porque eran lo que yo quería. Parecían bastante coherentes, no pretendían estirar el poder de Dios, de modo que Él no tendría por qué objetarlas. ¿Qué lecciones posibles podrían yacer dentro de ese exceso de expectativa tan pequeño?

Pensaba que esas cosas que yo necesitaba y quería resultarían poco importantes para Dios, que Él tal vez me las proporcionaría para terminar en parte con mis interminables peticiones y así podría luego seguir con otros asuntos más importantes. Seguramente no tenía

el tiempo para ocuparse de mí en ese mismo momento en que yo, por cierto, tampoco estaba disponible para pasar tiempo con Él.

Bueno, parece que Dios *sí* tuvo el tiempo, todo un año disponible en realidad. Durante ese año, mi marido atravesó un período muy duro en su trabajo. Yo avanzaba con dificultades en mi profesión de escritora. Nuestra casa anterior, a más de cien largos kilómetros de distancia, exigía mantenimiento semanal: casi una hectárea de césped para cortar durante el verano, y cañería antigua para proteger del frío en invierno. La tensión en nuestro matrimonio y la presión económica eran abrumadoras. Imploraba a Dios por alivio ya que no podía controlar el caos, por mucho que me esforzara. Oraba pidiendo que alguien comprara la casa. Oraba por ayuda para mi marido con su trabajo. Oraba pidiendo socorro mientras renegaba con la espera y la preocupación. No sabía lo que hacía.

¿Y quién de vosotros podrá con afanarse añadir a su estatura un codo? Pues si no podéis ni aun lo que es menos, ¿por qué os afanáis por lo demás? Mas buscad el reino de Dios, y todas estas cosas os serán añadidas.

Lucas 12:25-26,31

Un día recibimos un llamado del agente de la inmobiliaria. Había problemas con algún tipo de permiso y con unas transferencias para el comprador que por

fin habían encontrado para nuestra casa. Era probable que la venta quedara en la nada. Recuerdo que lo que hice fue colgar el teléfono e ir de inmediato al baño. Me apoyé en el lavabo, con la cabeza sobre los brazos, e hice correr el agua para que se deslizara por mis ojos hinchados. No podía oír nada. Me faltaba el aire. Me quedé allí parada y miré en el espejo. Se veía vacío, pero Dios estaba allí. Él siempre está.

Yo no sé si estaba orando o no, pero sentí a Dios decirme: «No te preocupes, todo va a estar bien». Fue un sonido de palabras audibles en mi corazón, para calmar mi mente tan preocupada. Fue un breve aliento de ayuda, y ahora sé por qué.

Lo que yo estaba esperando no era la venta de la casa o más dinero. Era la seguridad de que Dios estaba a cargo del control de mi atormentado mundo. «Claman los justos, y Jehová oye, y los libra de todas sus angustias. Cercano está Jehová a los quebrantados de corazón; y salva a los contritos de espíritu» (Salmo 34:17-18).

Él estaba allí. Renovó mis fuerzas y mi espíritu, y me permitió levantar vuelo, correr y caminar cuando yo creía que no había nada que pudiera hacer. Él me mostró que en realidad había mucho, pero mucho, que yo podía hacer. No era lo que tenía previsto, pero era lo que me hacía falta, mirar hacia *adentro* y no *afuera.*

Cuando por fin me rendí ese día, apoyándome en el tocador, sin nada más con qué luchar, recurrí a lo que debería haber recurrido meses atrás. Por fin

renuncié a mis intentos de controlar el caos de mi vida y, con un corazón puro, vencido, lo entregué a Dios. El alivio fue tremendo.

Esperar sin miedo

Pude esperar sabiendo que el Señor estaba allí. Pude esperar con un propósito de trabajar y acercarme más a Él, pero no pude esperar con paciencia mientras mi vida entera se deshacía en pedazos. Creo que Él lo sabía. Creo que mi propósito en esa espera fue el de desarrollar la fe para recurrir a Él *primero* y no *en última instancia*, para confiar en que siempre iba a estar conmigo en las esperas. El control que yo creía tener a mi mando jamás estuvo disponible desde un principio, pero permití que esa creencia me encegueciera ocultándome la paz que Dios me ofrecía con sus amorosos brazos tendidos. Él supo cuándo no podía continuar sola. Él sabe si tú también estás en esa situación. Él siempre sabe.

Tal como Jesús supo cuándo tender su mano a Pedro para evitar que se hundiera (Mateo 14:28-31), Él sabe cuándo tú estás a punto de hundirte, cuándo estás luchando con todo en contra, y cuándo tienes muchísimo miedo. «Al momento Jesús, extendiendo la mano, asió de él, y le dijo: ¡Hombre de poca fe! ¿Por qué dudaste?» (Mateo 14:31).

No perdemos la fe porque estamos luchando. Luchamos porque estamos perdiendo la fe.

Mis problemas reales no desaparecieron ese mismo día, pero yo había dado un paso muy importante. Pasaron varios meses hasta que se vendió nuestra casa, y tampoco resultó un negocio lucrativo, pero sí un enorme alivio. El dueño anterior del lote, a quien le habíamos comprado el terreno, lo quería de vuelta, y como nosotros no podíamos darnos el lujo de mantenerlo, se lo vendimos y eliminamos esa deuda. La situación del trabajo de mi marido mejoró algo y también nuestro matrimonio se recuperó durante algún tiempo. En ocasiones yo todavía seguía llorando interminablemente, y sufría con dolores nuevos cuando la vida me golpeaba y me pillaba desprevenida. Me había atrincherado en un pozo bastante hondo, y solo la gracia de Dios pudo alcanzarme. La necesitaría muchas veces durante los años, en situaciones más espantosas aún, y Dios me alcanzaría allí también.

Todo este obrar en mi vida se llevó a cabo en los tiempos de Dios y como parte de su plan. Creo que eso fue incluido en su plan el día en que me quedé mirando al espejo del lavabo y lo sentí hablarme al corazón. Tal vez parezca egoísta y egocéntrico decir que el Señor puede aprovechar los sucesos de un año entero para ayudar a una persona a crecer solo un poco en su fe, pero a mí no me lo parece. Es en los tiempos de espera cuando necesitamos tan desesperadamente aferrarnos a nuestra fe, descubrirla cuando

queda oculta bajo nuestros egos, saber y creer que Dios tiene todo bajo control. Solo cuando creemos que Él tiene el control podemos sacar del medio del camino la necesidad de tenerlo nosotros. Solo entonces podemos progresar a las otras tareas que Dios nos tiene. Solo entonces podemos esperar *con propósito*.

Las lecciones que aprendí durante ese período fueron muy fuertes, sin embargo, más adelante, cuando mi vida parecía mejorar superficialmente, volvía a caer dejando que los acontecimientos del día ocultaran lo que Dios me había enseñado. Me escapaba cuando creía que no lo necesitaba más, pero Él siempre estaba allí cuando yo volvía. Las lecciones nunca terminan, Él siempre me espera. Y aun hoy lucho con mi irresistible deseo de tener el control. No obstante, Dios nunca se da por vencido conmigo.

No os dejará huérfanos; vendrá a vosotros.
<div align="right">Juan 14:18</div>

Mientras esperas:

- ¿Puedes describir una experiencia en tu vida en la cual hayas entregado el control a Dios, aun durante poco tiempo? ¿Cómo te sentiste?
- ¿Durante cuánto tiempo te aferraste a la paz de Dios entonces? ¿Qué te hizo soltarla?

Capítulo 8
Dios tiene el control

Dios ha tenido que ponerme en mi sala de espera repetidas veces, pero nunca falla en ayudarme también a salir de ella. Cuando estoy allí, y cuando por fin cedo el control que tan inútilmente estoy buscando, de nuevo logro ver y creer que Él está a cargo. El Señor me dirige de forma incansable en mi búsqueda de respuestas, las respuestas que yacen solo en mi relación con Él, las únicas que importan. Espero la guía, la instrucción, las fuerzas y la paz para enterarme de mi verdadero propósito en esta parte del plan de Dios. Pero no me es necesario esperar con paciencia.

Mientras Dios maneja los asuntos que yo *no puedo* ni comenzar a comprender (como la venta de casas y las cartas de rechazo), Él está dispuesto a ayudarme con los que *sí puedo* comprender. En realidad, hay muchas cosas que puedo controlar si elijo trabajar mientras espero, trabajar sobre aquellas cosas que Dios ha puesto delante de mí para que las atienda en lugar de estar afanándome.

Yo soy la vid, vosotros los pámpanos; el que permanece en mí, y yo en Él, éste lleva mucho fruto; porque separados de mí nada podéis hacer.

Juan 15:5

«¿Puedes ver por dónde vamos con esto?», me pregunta Dios. «¿Puedes confiarme tu mundo y esperar ahora con un propósito?»

«Oh sí», respondo. «Ya lo tengo claro. Tú te ocupas de tu tarea y yo de la mía... con tu ayuda. Por favor no me hagas esperar eso también».

«No te preocupes, siempre estoy aquí», me dice. «Yo estaba esperándote *a ti*».

La paciencia está muy sobrestimada

En mi Biblia no dice: «Los que esperan a Jehová tienen paciencia», o «Los que esperan a Jehová no hacen otra cosa». Dice: «Los que esperan a Jehová tendrán nuevas fuerzas» (Isaías 40:31). «Tendrán» no es una opción. Esperar y tener esperanzas en el Señor no puede resultar en otra cosa que renovar mis fuerzas. Luchar contra Él solo me debilita más.

Aun en mi condición quebrantada, sin paciencia, Dios puede enseñarme y utilizarme. Trabajar mientras espero significa creer en el poder de Dios para manejar todas las cosas en sus tiempos, y utilizar el

tiempo que me ha regalado para algún propósito. Puedo anhelar paciencia o esperar con propósito. Se trata de una elección fácil.

Entender lo que Dios quiere para mí y cómo llegar a eso es un largo trayecto. Él sabe lo difícil que me resulta a veces. Me ha dado las oportunidades perfectas —repetidas veces— y siempre es diligente. A veces uno vuelve sobre los mismos asuntos una y otra vez, mientras busca volver a encontrar su guía o aprovechar su valor. Mi vida me estorba, me enfada y me siento frustrada. Olvido las lecciones. Pero Dios no olvida su plan. No se dará por vencido conmigo, no importa cuánto tiempo me tome aprender a esperar y trabajar según su programación, dejando de tratar que Él se conforme a la mía.

Dios es el modelo del trabajador «multitarea». Él te atiende a ti y a mí en el mismo momento. No se le puede acusar de malgastar recursos, incluido el tiempo. ¿Por qué querría Él que lo hiciésemos nosotras? Cuando nos preocupa la falta de respuestas y acciones que precisamos, perdemos la oportunidad de crecer.

«Estad quietos, y conoced que yo soy Dios», dice (Salmo 46:10). Eso no es paciencia. «Conocer» a Dios significa aprender sobre Dios, acercarse más a Dios, desarrollar una confianza y una fe inamovibles en Dios. Eso es un *propósito*. Es Dios trabajando mientras tú esperas.

Esperar, pero con un propósito

Recuerda, cada vez que te encuentras en tu sala de espera existe un propósito, aunque no esté claro. Estás esperando porque necesitas volver a descubrir algo que el Señor ya te ha dado, nunca dudes de eso. Cuando decides aceptar las lecciones de Dios, puedes remplazar esa incómoda impaciencia con un propósito transformador. Elige eso, y Dios no te abandonará.

> *Porque son ordenados los pasos del hombre, y Él aprueba su camino. Cuando el hombre cayere, no quedará postrado, porque Jehová sostiene su mano.*
>
> Salmo 37:23-24

Dios quiere que te acerques, pero no puedes hacerlo si estás peleando y discutiendo con Él, si no puedes ceder el control que crees necesitar. Los tiempos de Dios y tu necesidad te han situado por ahora en tu sala de espera, así que acepta su ayuda. Aprende lo que Él tiene para enseñarte allí y luego pasa a otra lección más gloriosa. No hay razón para estar paciente con tu crecimiento. Dios necesita que emprendas tu viaje hacia Él hoy.

La paciencia está muy sobrestimada, pero el propósito no. Encuentra el propósito que Dios tiene para ti ya mismo. Él te está esperando.

Mientras esperas:

- ¿Qué harás para esperar con un propósito hoy?
- ¿Cómo trabajarás para «conocer a Dios» a través de esta espera?

Señor, *te pido por favor que escuches esta oración.*
Tú sabes lo fuerte que he intentado hasta ahora.
Tú sabes cómo me he estorbado a mí misma.
Tú sabes cómo he tratado de
controlar mis planes y los tuyos.
Te pido por favor ayúdame a dejar de pelear
y a empezar a encontrar,
ayúdame a descubrir la guía,
y el coraje y la paz que me hacen falta.
Ayúdame a encontrar un propósito para
cada día que pase aquí contigo.
Ayúdame a encontrar una comprensión
y un aprecio por tus tiempos.
Ayúdame a encontrarte.

No podemos comprender profundamente la infinita gracia de Dios y cómo Él nunca se cansa de intentar llegar a nosotros... podemos deleitarnos en el Señor solo cuando nos extendemos hacia Él también.

Parte 2

Junta tus herramientas

*Jehová cumplirá su propósito en mí;
tu misericordia, oh Jehová, es para siempre;
no desampares la obra de tus manos.*

Salmo 138:8

Capítulo 9
Entender la espera

¿Alguna vez hallaste al Señor desprevenido? No puedo imaginarlo diciéndole a Adán: «¡Oh, tienes razón! Necesitas comida. Perdóname, no te la proporcioné y ahora casi te estás muriendo de hambre». Es absurdo. No creo que esto sea así.

Sin embargo, solemos actuar como si Él no preparase todo para *nosotras*. Dios prevé muy por adelantado y sabe lo que necesitamos aun antes que nosotras. Y de la misma manera que no nos pondría aquí sin un plan, tampoco nos daría una parte en ese plan sin las herramientas necesarias. Te lo garantizo. Sin embargo, antes lo dudaba.

Volvemos a Dios para algunas respuestas. Él tiene infinita paciencia...

«Ya está, Señor, estoy lista para trabajar. Estoy lista para aprender a esperar con propósito. Pero no estoy muy bien equipada y no tengo fuerza. ¿Con qué se supone que haga este trabajo?»

«Te voy a indicar lo que necesitas y cómo se consigue», dijo Él, tranquilo como siempre. «Vas a necesitar nada más que estas tres cosas. Confía en mí».

La seguridad con que me habló me dio esperanza, consuelo y confianza. ¿No es que todas las cosas son posibles en Él? ¿No podría yo aprender el arte de esperar con propósito si así lo eligiera? Así lo prometió ¿no? Llegar a eso seguramente requeriría para mí unas potentes herramientas. Pero el Señor decía que todo es posible, hasta garantizado, si yo cumplía con mi parte tan bien como Él cumpliría con la suya.

Lo que en realidad estás esperando

Es una contradicción muy grande: imploramos por tener paciencia cuando en realidad lo que queremos es que se nos concedan nuestros deseos, para que no nos haga falta tener paciencia. Es al revés. A pesar de lo que tu meta parezca ser por fuera, siempre habrá dentro esa meta más sagrada. Las herramientas que Dios te está dando no van a hacer que tu jefe te dé el ascenso o que aparezca tu pareja ideal en tu puerta —esos son cambios *externos*— porque Dios busca el crecimiento *interno* que te acerca más a Él. Esa es la única manera en que verás con más claridad. Yo también pasé por eso, cuando creía que estaba esperando cambios en los demás pero en realidad estaba esperando cambios en mí misma. Me quejaba sin cesar sobre mi falta de control sobre los demás y la falta de progreso que lograba en cuanto a mi propio dolor.

Me faltaba reconocer las herramientas que Dios me había provisto como consuelo mientras me hallaba en mi sala de espera. Eso es fácil de hacer en especial cuando estás dolida.

La espera para lograr atravesar y salir de un período difícil en tu vida es tal vez la espera más difícil. Sintiéndote muy sola y abandonada en un torrente de dolor, ni siquiera puedes imaginar, mucho menos ver, el arco iris al final. Esperar que cese el dolor parece ser demasiado para soportarlo. ¡Pero es una espera tremenda, llena de propósito y crecimiento! El dolor no cesa por sí solo: tu espera por el alivio, si ha de ser con propósito, es la manera que tiene Dios para ayudarte a transitarlo y salir de él. Dios sabe que Él puede ayudarte a superar el dolor si se lo permites.

Venid a mí todos los que estáis trabajados y cargados, y yo os haré descansar. Llevad mi yugo sobre vosotros, y aprended de mí, que soy manso y humilde de corazón; y hallaréis descanso para vuestras almas.

Mateo 11:28-29

¿Puedes ver lo que aparece en primera instancia? «Venid a mí», dice Jesús. Haz esto mientras esperas. Extiéndete hacia Él. Descansa. Aprende.

No tengas miedo de este tipo de espera dolorosa. Todas hemos experimentado nuestras propias tragedias del corazón que nos han hecho sentir dolor y

añorar un alivio. La única manera de salir del dolor es atravesarlo desde el principio hasta el final, con el Señor a tu lado. No puedes dar un rodeo a ciertos eventos de tu vida: una desilusión en tu carrera profesional; el fracaso de tu matrimonio; el caer en relaciones o prácticas poco saludables; el momento en que el odio, la amargura, la envidia, o la codicia se apoderan de ti; tu propia duda y falta de fe que han endurecido tu corazón y que te han hecho volver la espalda a Dios. Este tipo de tragedias de la vida deben abordarse bien de frente. Tienes que remplazar tu dolor por una espera con propósito mientras buscas la guía, el valor y la paz que has perdido.

Lograr salir de una espera de esta clase requerirá resistir la tentación de blanquear tu pasado, porque tienes que revelarlo todo. Dios conoce los detalles escabrosos de todos los errores y faltas que has cometido. Solo necesita que ahora tú los uses para algo mejor: crecer hacia Él. Sin eso, esperarás por siempre.

Quizá te sacudirá descubrir qué es lo que realmente esperas, durante esta y todas las esperas que han de venir. Y es siempre lo mismo, a través de cada espera, cada dolor, cada vez que te sientes perdida, frustrada, desorientada o temerosa: *siempre estás esperando una relación más estrecha con tu Señor*. Esto lo sé ahora, pero a pesar de que cada espera me ha llevado más cerca de Dios, por favor entiende que soy una «obra en curso». No pienses que he alcanzado algún estado elevado o aprobado una prueba final.

Simplemente he aprendido a encontrar un propósito en medio del dolor.

> *No mirando nosotros las cosas que se ven, sino las que no se ven; pues las cosas que se ven son temporales, pero las que no se ven son eternas.*
> 2 Corintios 4:18

Construir la relación más importante

Cada vez que atraviesas una espera, si esperas con un propósito, descubrirás en qué está incompleta tu relación con Dios. De eso se trata todo, de enseñarte, amarte en medio de tus errores, mejorar tu visión y tu compasión, para llegar a una unión más completa. Yo negaba ante mí misma que mi relación con Dios fuese débil, pero así era. Esta se resentía porque se basaba en mi entrega a Dios de solo las cosas que creía poder confiar en encargarle a Él, quedándome con todo el resto, y luego incluso volvía a tomar las pocas cosas que *había entregado* a Él cuando creía que yo misma sería capaz de manejarlas mejor.

«Sí, Dios, ya sé que tú ordenaste la existencia del mundo y creaste las complejidades de la vida que veo ante mí, pero no estoy tan segura de que puedas resolver *mi* dilema, de modo que me encargaré sola de resolver esto». ¡Qué triste!

Podría hacer una lista larga desde aquí hasta allí con las veces que yo he malinterpretado mis tiempos de espera a lo largo de los años. Durante algunas etapas especialmente difíciles de mi vida, esperaba sin *paciencia* ni *propósito* que los demás se acomodaran a mí. Esperaba que aquellos alrededor mío entendieran mi dolor y cambiaran para aliviarlo. Debo haber gastado por completo las bisagras de la puerta de mi sala de espera con mis repetidas entradas para aprender qué era lo que en verdad esperaba cada vez. Pero Dios tuvo siempre mucha paciencia, nunca me falló.

Dios siempre está esperando que te acerques más a Él. No te ofrece un desvío para dar un rodeo a lo que te duele o te frustra, sino una manera de transitarlo, a pesar de todo, hasta un lugar mejor. El camino a transitar es tu sala de espera con Dios. No es un castigo; es una consigna que viene con una promesa: «Estando persuadido de esto, que el que comenzó en vosotros la buena obra, la perfeccionará hasta el día de Jesucristo» (Filipenses 1:6).

Y Dios es muy previsor. Tu instrucción trae consigo algunas herramientas. A mí me ha guiado, con todas estas herramientas de las que hablaremos aquí, con la infinita paciencia que solo Él posee. En principio debes tener estas herramientas porque jamás puedes avanzar a través de ninguna espera sin ellas. Y como siempre, todo lo que necesitas, Él lo ha provisto.

Primero, tendría que perdonarme a mí misma por los errores que había cometido, por cualquier cosa que me hubiese hecho volver a mi sala de espera. ¡Qué orden tan imposible de cumplir! Muchas veces, las esperas más difíciles que atravesamos son las que debemos pasar por nuestra propia culpa. Pero son también las más íntimas, y de las cuales podemos aprender más. Antes de poder avanzar, debemos entender dónde hemos estado, incluso aunque eso incluya un camino salpicado por nuestros propios errores. Elegir crecer, para encontrar un propósito en las dificultades significa admitir nuestras faltas y equivocaciones. Una historia de errores no está mal, es humana, pero la ayuda de Dios es sobrehumana e imprescindible para superar dichas faltas. Acepta su ayuda. Esto es lo primero.

Es difícil hacerlo a solas

Perdonarte a ti misma es difícil cuando te sientes indigna de la ayuda de Dios. Yo he estado ahí, sintiéndome culpable y con remordimientos, más de lo que podía soportar, sintiendo que había destruido toda esperanza de una relación con Dios. En los momentos especialmente difíciles de tu vida, puedes sentir que cada lección que hayas aprendido y cada paso que te haya acercado al Señor han desaparecido.

¿Por qué me perdonaría Dios ahora?, me he preguntado muchas veces entre gritos y llantos implorando la paz y la esperanza. Él no me debía nada.

No me exigía nada, tampoco. En lugar de eso, me escuchó mientras le abrí mi corazón. Me escuchó mientras lloraba interminablemente y oraba implorando alivio para mi dolor. Escuchó mis plegarias pidiendo perdón cuando me sentí indigna de hacerlas. Pero yo no pude ser recíproca en la escucha. Una vez más volví a no creer que un Dios perfecto podría perdonarme a mí, tan imperfecta. Y si Dios no podía perdonarme, entonces por cierto yo no podría perdonarme a mí misma. ¿Cómo habría de salir jamás de ese lugar horroroso? ¿Cómo sería posible que Dios utilizase a una persona tan imperfecta como yo? ¿Cómo podría alguna vez encontrar el camino que creía que Dios tenía diseñado para mí? Estas son las clases de esperas más dolorosas.

A lo largo de los años, mientras lidiaba con mi dolor, me encontré una y otra vez recurriendo a Dios por lo que sabía que solo Él podría darme. Aunque creía que no me iba a escuchar por todas mis fallas, de todos modos lo hacía. El Señor comenzó a ayudarme para que pudiese verle allí, no con un marcador de tantos sino con la descripción de lo que sería mi trabajo. Si Dios podía ver alguna utilidad en mí, entonces ¿acaso no trataría Él de ayudarme para que yo también pudiese verla? Aprender a perdonarme a mí misma no tenía nada que ver con justificar o

racionalizar mis errores pasados. Se trataba de aprender a diferenciar entre el pasado y el futuro. Cuando logré ver que el perdón es una herramienta (y un regalo) necesaria para avanzar, sus instrucciones se hicieron más claras. ¡No era necesario sentirme atrapada y encerrada en mi sala de espera, empecé a poder ver mi salida! Cuando atravieso esta clase de espera parece ser que tengo que volver a aprender cómo perdonar todo, otra vez, y esto no ha sido nada fácil.

A través de la espera tuve que reconocer ante Dios y ante mí misma que había sido un fracaso para ambos de nosotros. Fue la manera de dejar esos errores allá, en el pasado. *Esperar con propósito* tiene que ver con avanzar y con elegir mejor, tanto en esta espera como en las que han de venir. El pasado fue un libro de texto, nada más. No estaba destinado a ser repetido si uno podía aprender de lo vivido y dejarlo atrás. El aprender, no obstante, siempre está basado en el perdón. Sin el perdón, es como sentarse en un automóvil con todos los cristales pintados de negro: el camino está allí, pero tú no lo puedes ver. El vehículo es inútil y no puedes llegar a ningún lado. Limpia a fondo lo que te impide la visión, y se te revela el camino y tienes los medios para transitarlo.

Tuve que creer que el Señor no recordaría más mis falencias, sino por el contrario, me daría la bienvenida y me ayudaría, no porque jamás había fallado, sino porque elegí volver a crecer. Necesitaba de su perdón y misericordia, y tuve que confiar en que Él me los daría.

> *Porque así dijo el Alto y Sublime, el que habita la eternidad, y cuyo nombre es el Santo: Yo habito en la altura y la santidad, y con el quebrantado y humilde de espíritu, para hacer vivir el espíritu de los humildes, y para vivificar el corazón de los quebrantados. He visto sus caminos; pero le sanaré, y le pastorearé, y le daré consuelo a él y a sus enlutados.*
>
> Isaías 57:15,18

Tenía que unir el perdonarme a mí misma con el aceptar el perdón de Dios, porque no podía haber nada entre nosotros para que mi espera fuera útil, llena de propósito. Mientras me resistí a lo que Dios me ofrecía, me quedé atascada. A ti te pasará también.

«Queda otra parte más de esta herramienta, tú sabes», dijo el Señor.

«¿Qué más tengo que hacer?»

Me dijo que debía perdonar a otros, olvidando los rencores que yo les guardaba. Esto es fácil para Él; Él es Dios.

«Soy yo la que ha sido tratada de forma equivocada, ¿sabías?», le dije, en caso de que Él lo hubiese olvidado.

«Debes dejarlos ir», me ordenó.

El razonamiento era bastante sencillo en verdad. Dios decía que yo debía dejar ir también esa parte insalubre de mi pasado, la parte llena del dolor causado por otros. Estaba equivocada al creer que sus

daños contra mí me pertenecían y que debía tratarlos. Dios dijo que solo precisaba perdonarlos, «que los dejara ir», para así poder volver a mi trabajo. Perdonarles de la manera humana en que pudiera era *mi* tarea... todo el resto era tarea *de Dios*. Yo tenía que dejar de intentar hacer su tarea. Lo único que debía hacer era perdonar el dolor para poder ir más allá. No tenía que absolver ni justificar a nadie, ni siquiera entender a nadie... solo necesitaba dejar ir el dolor de mi corazón y entregarlo a Dios. Él juzgará mucho mejor que yo qué hacer con él. Ya tengo bastante de qué ocuparme. ¡Dios, te regalo esos dolores! Mientras me mostraba la manera en que había diseñado que fuese usada, descubrí que, después de todo, me gustaba esta parte de la herramienta.

> *Y cuando estéis orando, perdonad, si tenéis algo contra alguno, para que también vuestro Padre que está en los cielos os perdone a vosotros vuestras ofensas.*
>
> Marcos 11:25

Esperar con propósito no se trata de reformar a los demás sino de que *yo* crezca, trabajando con todo lo que soy, sabiendo que Dios tiene la voluntad de ocuparse de eso también. Tuve que recordar que Dios lidia con todos nosotros, y yo solo tengo que lidiar con mis imperfecciones. Puedo perdonar y dejar a Dios el dolor, el enfado y la desilusión. Hay otro trabajo para

hacer, otras demandas más espirituales que satisfacer. Mi espera con propósito ocuparía todas mis energías. No sobraría nada para juzgar a los demás.

«¿Lo ves? Deberías aprender del pasado, no sumirte en Él. Yo sé dónde has estado. Pero a mí me interesa mucho más hacia dónde vas», dijo Dios.

¿Cómo podría argumentar eso? ¿Cómo podría decir que no, si Dios mismo todavía no había terminado conmigo?

«Muéstrame el camino», le dije.

«Esa es la segunda herramienta», me dijo.

Mientras esperas:

- ¿De qué maneras necesitas ahora usar la herramienta del perdón durante tu espera?
- ¿De qué maneras te hace falta perdonarte a ti misma, buscar y aceptar el perdón de Dios, o perdonar a los demás?
- ¿De qué manera te ayudará a esperar con un propósito la herramienta del perdón?

Capítulo 11
La expectativa

Y esta es la confianza que tenemos en él, que si pedimos alguna cosa conforme a su voluntad, él nos oye.

1 Juan 5:14

Cuando miré lo que el Señor había dispuesto para que yo hiciera, ¡me asustó! Sentía que los dolores en mi corazón eran imposibles de superar. Me sentía débil e inadecuada. Todo el esfuerzo del mundo no parecía suficiente incluso para empezar a tratar la distancia que había puesto entre Él y yo. Pero Dios lo negó.

«Ya sé que tienes miedo», me dijo. «Pero tenemos mucho por hacer, y descubrirás muchas maravillas al otro lado. Puedes crecer a través de esta espera. ¿Lo crees así?»

«Lo siento como una apuesta a ganar o perder», confesé.

«No es así», me dijo. «Cree, y así será»

La herramienta de la expectativa también tiene dos lados. La expectativa formará la estructura adecuada para mis esfuerzos, para mis lecciones. Comienza en Dios y termina conmigo. De igual manera funciona para ti.

Primero, ten la *expectativa* de que Dios estará allí para ayudarte. No te dejará ni te abandonará. ¿Para qué serviría eso? Dios no comienza ninguna obra que no tiene programado terminar. No se va a ningún lado ni va a cambiar de idea una vez que te ha traído hasta aquí. Tu espera está ocupando también su tiempo, y Él te mantendrá en tu sala de espera todo el tiempo que necesite. Cuando esperas, lo haces hasta ver lo que Él desea que veas, el tiempo que sea necesario.

A veces es difícil creer

En las esperas más penosas de mi vida, aquellas que resultaron por errores en mi juicio, siempre tenía miedo de que Dios no me ayudara, debido a que le había fallado de diferentes maneras. Creer que Dios responderá de la misma manera en que los demás seres humanos lo suelen hacer, tomando represalias, guardando rencores, imponiendo condiciones, es una falsa idea bastante común entre nosotras, las impacientes. Esto no es así.

Acerquémonos, pues, confiadamente al trono de la gracia, para alcanzar misericordia y hallar gracia para el oportuno socorro.

Hebreos 4:16

Él tuvo que enseñarme, yo tenía miedo y me sentía insegura. Por las dudas oraba. Oraba pidiendo su mano en ayuda y, a la vez, dudaba de que me la tendiera. Me dolía añorar su guía y sus fuerzas porque me negaba a creer que me las daría. Perdí mi fe en mí misma y en Dios también. Pero Dios no funciona así.

Durante todas mis esperas tan dolorosas, Él nunca se alejó de mi lado, ni siquiera por un instante. Jamás tuvo pensado dejarme, pero yo tenía demasiado miedo para poder creerlo. Solía preguntarme por qué habría de molestarse por mí cuando había tantas otras personas mucho más santas que yo esperando ansiosamente su instrucción. *Acaso se ha olvidado de mí y no le interesa mi intenso dolor. Acaso no le importa si me pierdo. Acaso me ha abandonado de una vez y para siempre.* Esos pensamientos parecían bastante lógicos en su momento. Creía que le estaba escuchando, pero nunca le oí. Confirmé mis miedos. Pero estaba equivocada.

Cuando no puedes sentir la gracia de Dios, es porque tu corazón se ha encerrado en si mismo y no quiere oír. Él siempre te está sanando, siempre está trabajando en ti. Y cuando vuelves a creer —aunque tengas la más mínima intención de creer— que Él siempre te amará y te ayudará, podrás ver que su gracia estuvo allí todo el tiempo. Mientras esperas, cree y ten la expectativa de que el Señor cumplirá con todo lo que te ha prometido. Él es la constante con que siempre puedes contar. No me abandonó durante

los períodos en que yo dudaba de todo lo que había conocido siempre. Solo estaba esperando que yo mirara hacia delante en lugar de mirar atrás, esperando que tuviera la expectativa de las cosas que Él ya me había garantizado.

> *Entonces el Señor dijo: Si tuvierais fe como un grano de mostaza, podríais decir a este sicómoro: Desarráigate, y plántate en el mar; y os obedecería.*
>
> Lucas 17:6

Grandes expectativas

Ten la expectativa de que Dios estará allí, en tu espera, y luego utiliza la segunda parte de la herramienta: la expectativa de lograr tu meta. Dios nunca emprendió nada para fracasar, y tú tampoco fracasarás en el propósito que Él te ha dado ahora si no te detienes. En lugar de eso, quédate en compañía del Señor y ten la expectativa de que este tiempo de espera revelará un propósito mucho más grande de lo que imaginas. Ten la expectativa de encontrar la razón de tu estadía en tu sala de espera, aprender de ella y crecer más unida a Dios. Si estás viviendo una espera profundamente triste o atemorizante, tus expectativas te sostendrán y te llevarán en la dirección necesaria. No tengas miedo de

mantener expectativas demasiado grandes en el Señor. Él usará lo que sea que le entregues.

No estoy muy segura acerca de la clase de expectativas que tenía durante mis años en la sala de espera, cuando mi vida había tomado varios giros inesperados. De tanto en tanto pienso que casi esperaba que Dios dijera: «Está bien, si aquí es donde estás, entonces no me molestes más». Así podría haber justificado mis temores y dudas con más facilidad y recuperado el control que creía tener, a pesar de ser tan inútil como era. Lo que el Señor dijo fue todo lo contrario: «Está bien, si aquí es donde estás, crecerás y aprenderás, y verás muchas cosas que no podría haberte enseñado de otra manera. Presta atención. Podemos llegar adonde vamos desde donde sea que empieces». Tenía razón. Cada viaje ha sido una brava aventura, pero siempre es lo mismo... avanzar hacia una relación más estrecha con Él. Entrégale todo y todo te retornará bendecido.

El que siembra escasamente, también segará escasamente; y el que siembra generosamente, generosamente también segará.
2 Corintios 9:6

Ten la expectativa de la guía de Dios mientras esperas y trabajas. Ten la expectativa de progresar y crecer, y estar contenta y tener éxito. Dios no te fallará en tu espera, no importa hasta dónde hayas caído

o hasta dónde te hayas alejado del camino. Con una estructura de expectativa adecuada, estás preparada para escuchar y aprender.

«Ajústate los cordones», dijo Él. «Necesitarás una cosa más».

Mientras esperas:

- ¿De qué maneras necesitas utilizar la herramienta de la expectativa durante tu espera ahora?
- ¿Dónde necesitas hacer ajustes en tus expectativas?
- ¿De qué maneras la herramienta de la expectativa te ayudará a esperar con propósito?

Capítulo 12
Compromiso

«Ahora bien, nunca te dije que iba a ser fácil», dijo Dios.

Por supuesto que no, ¡qué sorpresa!

El hecho de relacionarse con lo que el Señor quiere que yo haga no implica que se trate del camino con menor resistencia, en gran parte porque el principal obstáculo en ese camino soy *yo*. ¿Cómo podría ser fácil cuando tengo que trabajar conmigo misma? Perdonarme a mí misma significó lidiar con mis propias fallas, inseguridades y miedos. Mantener grandes expectativas de mí misma me resultó terrorífico. Y ahora había más...

«Esto no es una prueba estandarizada, ¿sabías?», dijo Dios. «No hay límite de tiempo y no hay de dónde copiarse. Tienes que comprometerte al trabajo que tenemos por hacer».

«Sí, sí, ya lo sé. Uno no se da por vencido y todo eso...», contesté lloriqueando.

«Así es, ¡ánimo!»

Él tenía razón, por supuesto. Limpiar el terreno para el éxito, tener la expectativa de lograrlo, y luego

darse por vencida, sería una tragedia. Tenía que resistir allí hasta construir la sustancia y la estructura de mi «trabajo sobre mí misma», y el compromiso era la herramienta que me ayudaría a hacerlo.

Encomienda a Jehová tus obras, y tus pensamientos serán afirmados.

Proverbios 16:3

Sería más fácil darse por vencida

Cuando esperas, tu trabajo está enfocado en los cambios internos que Dios necesita. Son las verdaderas razones de tu espera, y no son fáciles de descubrir. Tuve que comprometerme a dejar que lo que iba descubriendo dentro de mí misma se manifestara poco a poco, mientras trabajaba en las muchas etapas de mi espera. Tuve que tener paciencia... ¡Espera! ¡Esto es una jugarreta! ¡Dios lo planeó de esta forma!

No, en realidad no fue así. La paciencia es para tenerla conmigo misma cuando me tropiece y resbale, caiga y busque mi camino a tientas. No pude abandonar la esperanza durante aquellos momentos de contratiempos (y créeme, los míos eran capaces de dejar en el banquillo a un recaudador de impuestos del imperio romano). Tuve que aferrarme a mi compromiso sin darme por vencida, aun cuando abandonar

parecía la única alternativa. Tuve que confiar en que Dios tampoco me abandonaría. Tuve que confiar en que Él sería paciente con mi escaso progreso, y además en que luego me ayudaría a mí a serlo también.

El compromiso significaba enfocar todo mi control y esfuerzo en la tarea que tenía ante mí: el trabajo *dentro* de mí. Significaba ir más despacio durante suficiente tiempo como para escuchar a Dios y tener la fe de cumplir con lo que me dijo, aun cuando sentía que había tantas cosas en mi mundo girando vertiginosamente en una espiral fuera de control.

Puede ser que sientas que tu vida está fuera de control en numerosos aspectos, con luchas que solo tú eres capaz de comprender. Encontrarte en tu sala de espera puede resultar terriblemente confuso a veces, en especial cuando sientes que has hecho todo lo que corresponde o que has tomado todas las decisiones correctas y, sin embargo, te hallas esperando. No tengas miedo, esto solo significa que estás esperando *otra cosa* antes de poder avanzar. Comprométete a encontrar ese propósito y acércate más a Dios. Entonces todo el bullicio a tu alrededor hará una de dos cosas: o comenzará a cobrar sentido, o no te importará más. Cuando tu enfoque y tu compromiso estén en el trabajo de Dios, entonces puedes esperar con propósito. Jesús lo dijo de forma muy simple: «Sígueme» (Juan 21:22). Haz el compromiso de dar incluso un solo paso. Da un paso hacia Él, y comprende tu espera.

Comprender no siempre resulta fácil. A lo largo de varias pruebas de mi vida he luchado con agotantes emociones como la ira, el resentimiento, el miedo y la confusión. Renegaba y maldecía al mundo que había construido porque no podía hacerlo tal como lo quería, *¡y al instante!* A veces pensaba que Dios por fin había decidido dejarme abandonada en mi dolor. Atacaba la tristeza que me rodeaba como si fuera un enjambre de avispas que se puede aplastar con suficiente fuerza y brazo firme. Estaba esperando (sin mucha paciencia ni mucho propósito) que Dios y todos los demás se amoldaran a mis expectativas. Estaba trabajando duro tratando de construir y escapar al mismo tiempo. Mis días eran simplemente demasiado exigentes, Dios debería haberlo sabido, decidí, con temor y desconfianza. Sí, Dios lo sabía bien, pero también sabía que el propósito de mi espera era producir un cambio *en mí*, conmoverme a *mí*, y no lo que yo creía que era. Quería cesar tantos intentos para lograr llegar más allá del dolor porque esto dolía mucho. Dios me dijo: «No te rindas, simplemente sigue atravesando el dolor».

«Asume el compromiso, y no te dejaré cumplir con tu tarea sola», me dijo.

«Pero me duele, tengo miedo, necesito ayuda», lloraba.

«Ya lo sé».

Al que a mí viene, no le echo fuera.

Juan 6:37

Cuando elegí mirar hacia *adentro* en vez de *afuera*, para mi paz y mi descanso, allí estaba Dios, esperando. Me enseñó cómo tener más comprensión, a no juzgar tan apresuradamente, y cómo enfocarme en el camino que transitamos juntos Él y yo. Si no crees que Dios te pueda usar donde sea que estés, entonces estás ciega a su ayuda. Comencé a enfocarme en lo que podría cambiar en *mí* para mejorar mi vida, para aproximarme más a Dios y acercarme más a ver su plan para mí.

Un compromiso resuelto no significaba que me despertaría un buen día sin ninguna complicación más en mi vida tan estresada. Significaba que estaba resuelta a encontrar maneras de crecer dentro de las complicaciones y a usar aquellos tiempos de espera para acercarme más a mi Señor. El propósito de mi espera podría parecer oculto o evasivo, pero estaba comprometida a encontrarlo.

Mientras esperas:

- ¿De qué maneras necesitas usar la herramienta del compromiso en tu espera ahora?
- ¿A qué tienes miedo de comprometerte y de qué maneras eso te ha retrasado y alejado de Dios?
- ¿De qué maneras la herramienta del compromiso te ayudará a esperar con un propósito?

Capítulo 13
Las herramientas son siempre renovables

No importa qué necesites que suceda en tu vida, qué trauma necesites superar, o qué trabajo interior estés esperando con desesperación, Dios está preparado para ti. Estas herramientas del perdón, la expectativa y el compromiso, jamás son rompibles ni se hallan escondidas. Dios nos las provee porque conoce nuestras debilidades. Conoce nuestra necesidad tan humana de tener orden y lógica, directrices y provisiones. Él dispuso de las herramientas para nosotras desde un principio y siempre, pero a veces somos increíblemente lentas para reconocerlas. ¿Por qué sucede esto? ¿Acaso porque nos parece demasiado fácil que el Señor nos provea con lo que nos hace falta ante un mero suspiro de pedido?

No. Creo que no somos capaces de ver estos regalos porque estamos buscándolos en el lugar equivocado. Estamos recurriendo a nosotras mismas para proporcionarnos la primera parte de nuestro crecimiento, cuando la primera parte siempre viene de Dios... perdonarnos, una promesa de ayuda, y la paciencia para trabajar y esperar juntos. Lo único

que tenemos que hacer es pedir. Estos regalos son para siempre y no se pueden agotar. El maná cae cada mañana. Cuando recurres primero a Dios, entonces ves también lo que te corresponde aportar a ti. Siempre comienza con un paso hacia Él.

> *Alma mía, en Dios solamente reposa,*
> *porque de Él es mi esperanza.*
> *El solamente es mi roca y mi salvación.*
> *Es mi refugio, no resbalaré.*
> *En Dios está mi salvación y mi gloria;*
> *en Dios está mi roca fuerte,*
> *y mi refugio.*
>
> Salmo 62:5-7

De nuevo impaciente...

Una vez logrado el entendimiento de mis herramientas, estaba ansiosa de emprender el trabajo. Quería y necesitaba los resultados *ya*, como inmediata evidencia de mis esfuerzos. Esa impaciencia no sorprendió a Dios, ni a mí. Pero el señor me dijo que aun no estaba preparada, no todavía. El próximo paso era el comienzo de todo, el fundamento de mi propósito. Debía escuchar más, a Él y a mí misma. Me dijo que tenía que aprender a descubrir quién soy.

«Ahora bien, comencemos», dijo.

Mientras esperas:

- ¿De qué maneras confiarás en que Dios está preparado para tu espera?
- ¿Cómo le harás saber que, en tu espera, has aceptado primero *su* parte?
- Conversa con Dios acerca de usar tus herramientas mientras comienzas *tu* parte de la espera.

***Señor,** esto me asusta.*
Requiere cuestionar todo lo que creo saber.
Requiere admitir aquellos
fracasos y errores que prefiero olvidar.
Requiere destruir aquello sobre lo cual me había
apoyado para extenderme hacia ti.
Requiere intentar seguirte una y otra vez,
estando desesperadamente atenta a tus palabras.
Por favor, ayúdame a oírte.
Por favor, ayúdame a confiar en lo que oigo.
Por favor, ayúdame.

Dios te encontrará mucho antes de la mitad del camino, pero tienes que seguir en la dirección correcta... hacia Él.

Parte 3

Conoce quién eres

*Pedid, y se os dará;
buscad, y hallaréis;
llamad, y se os abrirá.
Porque todo aquel que pide, recibe;
y el que busca, halla;
y al que llama, se le abrirá.*

Mateo 7:7-8

Capítulo 14
Aprender a escuchar

«En cada espera, parte del propósito es aprender a descubrir quién eres», dijo Dios, como si yo pudiese entender eso.

«Bueno, he vivido conmigo desde siempre. ¿No te parece que me conozco?», pregunté, con la esperanza de saltar este paso.

«Parece que no. Pero esta espera y todas las demás te acercarán más a saber y entender... si retrasas tu crecimiento durante el suficiente tiempo para aprender».

«¿Ir más despacio? ¡Estoy *parada*! ¿No te acuerdas?» Era obvio que Él había perdido de vista mi problema...

«Nunca estás parada. Siempre estás en movimiento. Lo único que importa es la dirección».

«¿Aun cuando tenga que esperar?»

«*Especialmente* cuando tienes que esperar».

«Entonces es tan claro como el barro. ¿Me podrías ayudar un poco, Señor?»

«Por eso estoy aquí».

Otra vez, Dios afirmó que me ayudaría, que no tendría que aprender todo esto a solas. Dijo que gran

parte del esperar con propósito viene rodeado de aprender a descubrir quién soy para poder saber quién puedo llegar a ser, revelándose las respuestas a través de cada agonizante espera. Estaba convencida de que Él se había dormido un poco durante esa proclamación, pero me equivoqué. Una vez más. ¡Imagínate!

Cuando estás atravesando un período difícil, esperando aceptación o afirmación, fuerzas o comprensión, es fácil perder la perspectiva. Te puedes sentir como si ya no supieras nada más. Todo tiene que empezar de nuevo. Todo tiene que ser aprendido de la manera en que lo quiere Dios, no como tú lo tenías orquestado por ti misma.

Una espera dolorosa suele revelar un cúmulo de datos nuevos sobre tu relación con Dios. Antes de una de mis esperas más difíciles, creía que sabía escucharlo bastante bien. Pero con la excepción de unos pocos momentos de claridad y conexión, no estaba realmente escuchando porque no pensaba que fuera necesario hacerlo todo el tiempo. La oración era oficial y en los momentos de desesperación. La adoración era formal y organizada. Mi visión era distorsionada y mi oído débil. Yo no había escuchado con expectativa.

Mientras trabajas atravesando tu espera, procura que el escuchar a Dios hablándote no sea una actividad separada que haces a diario, sino una parte de ti que es tan automática como respirar. Es así de vital.

Es la parte de la relación que añoras, y el Señor no retendrá sus palabras.

> *Porque yo sé los pensamientos que tengo acerca de vosotros, dice Jehová, pensamientos de paz, y no de mal, para darlos el fin que esperáis. Entonces me invocaréis, y vendréis y oraréis a mí, y yo os oiré.*
>
> Jeremías 29:11-12

Reducir el paso

Cada vez que me enfermo o soy impaciente, se ve claramente que he rechazado a Dios dejándole alejado. Nuestras conversaciones se han puesto tensas, consistiendo en su mayor parte de demandas para alguna otra bendición, o de tomar apenas un segundo para susurrar un agradecimiento. No hay diálogo, ningún crecimiento, ninguna interacción efectiva, porque yo pongo resistencia. En mis pequeños arranques de poder (es tan fácil engañarnos a veces), dejaba a Dios quedarse de su lado del mundo y yo me quedaba en el mío, a menos que lo necesitara por alguna urgencia, por supuesto. ¡Qué hija ingrata soy capaz de ser!

Luego me encontraría en otra espera dolorosa, y correría a Él llorando, buscando respuestas y cuestionando su juicio. Él siempre estuvo ahí, pero durante

mucho tiempo no pude o no *quise* ver las bendiciones de mi sala de espera. «Ve más despacio», me dijo por fin, lo suficientemente fuerte como para poder escucharlo. «Vas a aprender algo mientras esperas».

«Sí, Señor».

Reducir el paso es el comienzo de una espera con propósito. Parece como que estás perdiendo más terreno aun, pero no es así. Encontrarás enorme paz y consuelo al enfocarte exclusivamente en escuchar a Dios... no para oír las respuestas que ya pediste, sino para las lecciones que Él tiene que enseñarte.

Disponte a escuchar con atención, con un corazón dispuesto y tranquilo, porque Él no suele levantar la voz. Haz de la escucha un hábito bendito, oyendo porque tienes la expectativa de que te diga algo que necesitas saber. Adquirir o restablecer este hábito es siempre parte de tus tiempos de espera. Es un hábito que puedes practicar y se torna más fácil y mucho más efectivo con el tiempo.

Empieza a practicar el hábito de escuchar a Dios al instante de despertarte en la mañana. Saluda cada día con una pausa dedicada a escuchar a Dios. No salgas apurada para luchar en tu espera. Ve más despacio y escucha. En silencio, a solas, nada más siéntate y escucha durante unos instantes. Piensa en acertarte a Dios y siente cómo Él te envuelve en sus brazos y te da la bienvenida a tu día. Ansía y ten la expectativa de acercarte más a tu Señor.

Lo que descubrirás al hacer esto es que Dios ha estado hablándote desde un principio. Solo que tú

no fuiste capaz de escuchar, y te lo perdiste. Afortunadamente, es una pérdida que se puede rectificar al instante. Puedes seguir viviendo tu vida sin el beneficio de oírlo, o puedes tomar un instante para escuchar y aprender, es tu decisión. Puedes estar segura de que Él te está escuchando siempre.

Hazme oír por la mañana tu misericordia, porque en ti he confiado; hazme saber el camino por donde ande, porque a ti he elevado mi alma.
Salmo 143:8

Mientras esperas:

- ¿Puedes recordar un hermoso momento en el que Dios te habló?
- ¿De qué maneras puedes aplicar lo que aprendiste en ese momento a lo que necesitas aprender ahora?

Capítulo 15
Conversa con Él

A veces consideramos que la oración es una súplica formal al Señor por favores o bendiciones, un momento de alabanza y confesión. Todo eso es verdadero, pero incompleto. Cualquier momento en que hablemos con Dios es una oración, porque Él es todo lo que hay, por lo tanto, está involucrado en cualquier cosa que hagamos. No obstante, hay más de una manera de orar, es decir, hay muchas más cosas que pueden ser consideradas como oración de lo que puedas haber pensado. Dios jamás es tan unidimensional.

Pruébalo con un experimento, o reanuda esta práctica si has permitido que esta parte de tu vida decaiga. Cuando pasa un pensamiento nuevo por tu mente hoy y tienes que considerar varias posibilidades o tomar una decisión rápida, convérsalo con Dios. Te garantizo que le va a interesar, y tú puedes practicar la escucha.

No hace falta que tu experimento incluya decisiones que van a cambiar tu vida, ni siquiera pensamientos de ninguna importancia en particular. La idea es detenerte y hablar con Dios sobre lo que está

ocurriendo en tu vida. Donde sea que estés, párate y cuéntale lo que estás pensando para clarificarlo para *ti* (Él ya lo sabe). Luego escucha. Siente su respuesta. Y prosigue en tu camino.

Haz esto con regularidad durante varios días, y pronto esta práctica se convertirá en parte de ti, en un hábito bienvenido que reconforta y trae muchas bendiciones. Se convertirá en parte de tu oración activa, y no hace falta esperar. Solo date cuenta del poder de hablar con Dios, y quedarás sorprendida de la rapidez de su tiempo de respuesta.

Yo estoy afligido y menesteroso; apresúrate a mí, oh Dios. Ayuda mía y mi libertador eres tú; oh Jehová, no te detengas.

Salmo 70:5

Anota

Hablar y escuchar al Señor durante todo el día es una parte maravillosa del propósito de tu espera. Hazlo durante el día entero, con cada latido de tu corazón, y cada día, al menos una vez, toma un café con Dios... o un té o un jugo, lo que sea. Tal vez ya tengas tu tiempo devocional. Tal vez ya tomes notas diariamente. Esas son maneras maravillosas de estar muy unida a Dios, y he aquí otra. Se trata de un diálogo, no un informe o una petición.

Piensa en el «tomar un café» como un debate.

Ya sé que suena un poco blasfemo en cierta manera, pero no creo que Dios quiera sujetos pasivos. Creo que Él desea participantes activos. ¿Por qué otro motivo se pondría a nuestra disposición en nuestros más torpes intentos de autodescubrimiento, si no quisiera que intentáramos alcanzarle con energía y sin miedo? No lo dudes, Él te dará la bienvenida. Siempre está allí, esperándote.

Deja tu timidez para otro momento y otro lugar. Esperar con propósito significa salir con coraje, buscando a Dios en medio de las dudas. Dios no esquiva ninguna pregunta, no hay batalla que Él no pueda ganar, ni tema que Él ignore. No puedes hacerle sentir incómodo. Ninguna presión lo fuerza. ¡De modo que adelante! ¡Dale tu mejor tiro! Él seguirá firme en su lugar, iluminando tu camino. Luego, si reduces el paso y escuchas, encontrarás lo que necesitas.

Tú encenderás mi lámpara; Jehová mi Dios alumbrará mis tinieblas. Contigo desbarataré ejércitos, y con mi Dios asaltaré muros.
Salmo 18:28-29

El librito del café para ti y Dios

Yo llamo a la libreta donde anoto estos tiempos en que tomo un café con Dios mi *librito del café*, porque

diario me parece muy general y *cuaderno* me parece muy académico. Tu librito del café tendrá aun otro enfoque para ti. Llegará a ser tanto una historia como un mapa de tu vida.

A veces la única manera en que nosotras, almas testarudas, logramos aprender, es a través del debate. Tenemos llevamos un pequeño Tomás dentro. En la privacidad de tu librito del café puedes argumentar tus ideas y buscar respuestas para tus inquietudes. La adoración no significa la aceptación silenciosa. Quiere decir dirigirse reconfortada a Dios, el Padre amoroso, con la seguridad de saber que Él no te ignorará.

Igualmente importante, mientras escribes a Dios cómo te sientes en relación a tu espera, comenzarás a saber quién eres y a aprender más acerca de sus planes para ti. Aunque creas que ya sabes, te sorprenderás con lo que Dios tiene para enseñarte. Esta es la diferencia entre tener en tu mano un vaso de agua y estar en el océano.

> *Porque la palabra de Dios es viva y eficaz, y más cortante que toda espada de dos filos; y penetra hasta partir el alma y el espíritu, las coyunturas y los tuétanos, y discierne los pensamientos y las intenciones del corazón. Y no hay cosa creada que no sea manifiesta en su presencia; antes bien todas las cosas están desnudas y abiertas a los ojos de aquel a quien tenemos que dar cuenta.*
>
> Hebreos 4:12-13

Mientras esperas:

- ¿De qué tenías miedo de hablar con Dios en el pasado?
- Escribe sobre tus experiencias al escuchar a Dios en las pequeñas decisiones que tomes durante esta semana.
- ¿Qué deseas de tu tiempo con Dios en el librito del café?

Capítulo 16
Las reglas del librito del café

Oh Jehová, tú me has examinado y conocido. Tú has conocido mi sentarme y mi levantarme; has entendido desde lejos mis pensamientos, Has escudriñado mi andar y mi reposo, y todos mis caminos te son conocidos. Pues aún no está la palabra en mi lengua, y he aquí, oh Jehová, tú la sabes toda.

Salmo 139:1-4

Tu sala de espera es solo para ti, y la mía es solo para mí. Tus lecciones son tuyas y las mías son mías. Tu camino hacia Dios está salpicado por los escombros que dejaste allí, y yo de igual manera he saboteado el mío. Y si bien cada una tiene su propia espera, existen reglas generales para aplicar al tiempo con Dios en el librito del café.

Ser honesta

Tu librito del café no es un lugar donde debas poner buena cara... Dios ya sabe lo que vas a escribir, de

cualquier forma. Este escrito es para *ti*. Escúchate a ti misma y escribe lo que sientes. No tengas miedo. No juzgues a tu corazón.

> *Cercano está Jehová a todos los que le invocan, a todos lo que le invocan de veras.*
> Salmo 145:18

Al comenzar tu librito del café, vuelve a preguntarte por qué estás en tu sala de espera. Fíjate en las dos razones: el cambio externo que anhelas en tu vida, por supuesto, pero más importante, los descubrimientos internos que Dios necesita que encuentres. Pregúntate con toda honestidad cómo te sientes sobre tu vida en este momento y por qué te sientes así. No hace falta redactar toda una novela ya en la primera vez, pero puedes escuchar un poco cada día y aprender más sobre quién eres.

Acaso te preguntes por qué esto es tan importante, pero pronto se tornará claro. Al aprender más sobre quién eres, realizas mejores elecciones en relación a dónde deberías estar. Dios te ayudará a ver tu parte en su plan, la parte que solo *tú* puedes desarrollar. No puedes hacer eso mientras no se manifiesta tu verdadero ser, y no puedes aprender quién es tu verdadero ser sin escuchar a Dios, tu Creador: «Porque somos hechura suya, creados en Cristo Jesús para buenas obras, las cuales Dios preparó de antemano para que anduviésemos en ellas» (Efesios 2:10).

Quizá has pensado, equivocadamente al fin, que deseabas ser de cierta manera o lograr una hazaña particular, y luego fracasaste. Estabas desolada, pero no debiste sentirte así. Fracasamos con frecuencia cuando no sabemos quiénes somos y cuando tratamos de ser de otra manera, cuando no somos honestas con nosotras mismas. Yo por cierto he pasado por eso. He fracasado muchas veces en trabajos y empresas comerciales, orando y esperando todo el tiempo el éxito que nunca llegaba.

Aquellos fracasos me atravesaron el corazón y me dejaron frustrada y desalentada. No obstante, después de un tiempo de recuperarme y evaluar cada fracaso, vi que desde un principio no fueron la opción más idónea que podría haber elegido. No fui *yo*, y sin embargo, pensé que funcionaría porque parecía una buena idea en ese momento. La verdad es que nunca fui quien yo era, y por eso fracasó, pero el tiempo no fue malgastado porque aprendí mucho. Si tú también has experimentado fracasos del mismo tipo, sabrás de qué estoy hablando. Es una sensación terrible de pérdida y de ser muy inadecuada. Pero Dios dice que no. Él dice que es *instrucción*.

Él nos ha dado bastante con qué trabajar, pero tenemos que trabajar dentro de los límites de *quienes somos*. Tú no puedes hacer mi tarea, ni yo puedo hacer la tuya. Está bien. Así es el plan, porque «hay diversidad de operaciones, pero Dios, que hace todas las cosas en todos, es el mismo» (1 Corintios 12:6).

El trabajo que Dios tiene para ti está amontonado esperando por ti. Si quieres enterarte de qué se trata —este trabajo que es en especial para *ti*— entonces escucha. No puedes hacer tu trabajo hasta saber quién eres, *esa* que Dios ya ve y que tú descubrirás, *la* que tiene un trabajo que espera ser realizado.

Defender tu causa

Algunas veces, al igual que con aprender a descubrir quién eres, es difícil especificar y categorizar lo que quieres cuando no tienes ningún enfoque para tus peticiones. Si vuelvo atrás y leo lo que escribí en mi librito del café puedo contar las palabras «por favor» miles de veces cada mes. «Por favor dame eso» y «Te pido aquello» aparecen página tras página. No es ambición... es convicción. Anotar aquellos ruegos me obliga a decidir lo que en realidad quiero, lo que está en verdad en mi corazón. Pedir lo que quiero es parte de aprender a descubrir quién soy, y cambia a medida que crezco en cercanía a Dios. Funciona igual para ti también. De esta manera:

> *Con mi voz clamaré a Jehová, con mi voz pediré a Jehová misericordia. Delante de Él expondré mi queja; delante de Él manifestaré mi angustia.*
> Salmo 142:1-2

La acción de escribir cada petición aclara y amplía tus pensamientos. A veces decimos que queremos algo, pero tal vez no lo deseamos de verdad. En ocasiones anhelamos tanto algo que tenemos miedo de decirlo. He encontrado que a veces cuanto más ruego por algo, más o menos importante se vuelve, depende del plan de Dios para mí. Allí es cuando estoy aprendiendo y Dios me está enseñando, cuando sus tiempos se sienten especialmente sagrados. A lo largo de esta búsqueda inexorable de nosotros mismos, descubrir lo que Dios nos quiere dar es una bendición.

Entonces, trabaja para descubrir lo que quieres. ¿Es lo que Dios tiene pensado para ti? Yo no lo sé, ni tú tampoco hasta conversarlo con Él. Dirígete al Señor y descubre sus planes para ti. Él te permitirá conocerlos. Aprenderás mucho más de lo que jamás hayas imaginado.

> *Mas si desde allí buscares a Jehová tu Dios, lo hallarás, si lo buscares de todo tu corazón y de toda tu alma. Cuando estuvieres en angustia, y te alcanzaren todas estas cosas, si en los postreros días te volvieres a Jehová tu Dios, y oyeres su voz.*
> Deuteronomio 4:29-30

Una vez que con honestidad abras tu corazón en relación a ti misma y tus deseos, podrás oír lo que Dios tiene para decirte. No te puede hablar sobre algo que

no has reclamado como tuyo, de modo que usa tu librito del café como una varita mágica y encuentra los manantiales de la sabiduría de Dios.

Prestar atención

Mientras llegas a conocer quién eres, reconocerás las ocasiones en que Dios te envía respuestas. Verás que muchas veces no hiciste caso a lo que aprendiste en el pasado, aunque estaba allí de forma evidente. Resulta difícil seguir las lecciones cuando son nuevas y dolorosas, pero ellas iluminan a las venideras como mil faroles si permites que su claridad brille sobre tu camino. El hoy no comienza y termina. Es la continuación del ayer y el preliminar del mañana. Todo continúa por algo.

El pasado te preparará para el futuro si prestas atención a aquellas lecciones. Una de las razones por las cuales pasamos tanto tiempo atascadas y esperando es que no somos capaces de aprender lo que Dios trató de enseñarnos en la última situación parecida. Entonces Él nos planta en nuestra sala de espera una y otra vez hasta que por fin logramos captarlo. Las señales están allí pero nos negamos a leerlas.

Si continúas estando frustrada en un cierto tipo de relación o trabajo, u otra situación, quizás sea porque eso no se corresponde con *quién eres*, con aquella

persona que Dios te ha destinado a ser. Sigues colocándote en los lugares equivocados y luego te rehúsas a ver que los resultados no deseados son una invitación a cambiar. Luego esperas atravesando dolor, pérdidas y confusión, mientras Dios se halla esperando que encuentres un propósito en todo eso. Tu frustración aumenta y no logras superarla porque no te detienes por suficiente tiempo para prestar atención y confiar en lo que Dios está tratando de decirte, incluso aunque Él te permita preguntarle todo lo que desees, y aun sabiendo que nunca te mentirá.

Examinadlo todo; retened lo bueno.
1 Tesalonicenses 5:21

El pasado no existe solo para llenar los libros de historia. Es una inagotable fuente de conocimiento de ti misma si bebieras de ella. Antes de avanzar, tienes que mirar hacia atrás y ver qué funcionó bien y qué no, qué te hizo bien y qué te hizo mal, qué te acercó a Dios y qué te alejó de Él. Presta atención a tu pasado, mejora tu presente, quita los límites de tu futuro. Dios tiene tiempo para todo.

Escribir tus alabanzas

Recuerda que no estás sola en esta espera, aunque a veces nos parece así por lo mucho que duele. Esperar

con propósito es un trabajo muy solitario, único, pero siempre tienes tu compañero permanente en Dios. Aférrate a eso.

Afortunadamente en mi librito del café, junto a todas las peticiones, preguntas y quejas, puedo encontrar muchos renglones de gratitud también. Las oportunidades abundan diariamente para dar gracias al Señor. Ya sean pequeñas o grandes cosas, no importa. Dios se deleita en nuestra felicidad y le agrada sobre todo cuando encontramos alegría en lugares inesperados, cuando dedicamos un tiempo para reconocer estas bendiciones que nos ha enviado. Estos reconocimientos son una parte gloriosa de tu sala de espera.

Los agradecimientos te ayudarán a ver la paciencia inagotable del Señor para contigo mientras luchas con una tarea tan difícil. Acordarte de toda la bondad y generosidad de Dios te sostendrá, en especial durante los momentos en que tropiezas y forcejeas. Comenzarás a darte cuenta de que Él no te ha fallado en el pasado y no te fallará ahora ni en el futuro, a pesar de tus faltas y equivocaciones, y a pesar de lo que tú interpretes como fracasos. Dios llama a todo esto *trabajo*.

En tu librito del café y en tu corazón, alaba a Dios por las muchas bendiciones que recibes cada día, por cada oración contestada y cada regalo maravilloso que te da. Dale gracias porque nunca te abandona.

Grande es Jehová y digno de suprema alabanza; y su grandeza es inescrutable.

Generación a generación celebrará tus obras, y anunciará tus poderosos hechos. En la hermosura de la gloria de tu magnificencia, y en tus hechos maravillosos meditaré.

Salmo 145:3-5

El formato es fácil

Por supuesto, no hace falta que tu librito del café siga ninguna regla de formato. Un cuaderno común sirve, al igual que cualquier cuadernillo. Puedes escribir en los márgenes si quieres, usar frases u oraciones incompletas, no importa tu ortografía ni tu redacción... esas cosas no le interesan a Dios. Sin embargo, es posible que sigas ciertas pautas como modelos. Te cuento algunas de las mías.

Cuando comienzo un cuaderno nuevo, siempre anoto la fecha completa en la tapa y en la primera página. Al completarlo, escribo el año también en la última nota, es más fácil para referencias en el futuro.

Siempre anoto la fecha arriba de cada página e incluyo el día de la semana: viernes, 6 de septiembre (o la que sea). Cada página normalmente comienza: «Hola, Señor, por favor escucha mis oraciones». Luego cada una termina con «Cariños, Karon», no sea que me confunda con alguna otra impaciente hija suya.

Y además, al final de todo, suelo agregar un renglón al terminar. «Y Dios dijo...» Pongo eso para recordar que Él me está escuchando. Sé que siempre me contestará. Sé que tiene un plan para mí y que de alguna manera u otra, me hablará y ha de revelarme lo que me hace falta oír y lo que debería hacer. Te contestará a ti también.

Entonces invocarás, y te oirá Jehová; clamarás, y dirá Él: Heme aquí.

Isaías 58:9

Mientras esperas:

- ¿De qué manera tendrás confianza en que Dios participará de tus conversaciones en el librito del café?
- Escribe con honestidad sobre tu confusión y angustia durante tu espera, y aguarda atenta la respuesta de Dios.
- Ofrece gracias al Señor por alguna bendición que te haya dado hoy. ¡Te desafío a limitarte a solo una!

Capítulo 17
Los tiempos de Dios, mi espera

¿Hasta cuándo, Jehová? ¿Me olvidarás para siempre? ¿Hasta cuándo esconderás tu rostro de mí? ... Mas yo en tu misericordia he confiado; mi corazón se alegrará en tu salvación.

Salmo 13:1,5

A veces pienso que Dios te permite un vistazo furtivo anticipado de sus planes, pero la inverosimilitud es tan grande que archivamos la esperanza junto con las posibilidades de ganar un Premio Nóbel. Te contaré acerca de uno de mis más viejos anhelos, uno de hace mucho tiempo atrás.

Desde la época en que escribir con lápiz era mucho más común que redactar sobre un teclado, escribir era lo único que quería hacer continuamente. Fue un sueño de toda la vida, de siempre en mi corazón. No sé de dónde vino este anhelo, pero no pude negarlo. Esta ocupación me llevó a través del periodismo en los diarios (que me gustó mucho), la publicidad y la promoción comercial (que odiaba), y el trabajo técnico (que era más o menos soportable), pero nada de eso era el tipo de escritura que añoraba hacer.

Durante alguna de esas etapas, en algún momento mucho más allá de lo que puedo recordar —aunque nunca lo dije en voz alta—, me permitía un sueño y una esperanza mayor, algo que no pude decir a nadie (¡y todavía no lo expresé a nadie aparte de mi editora hasta que este libro que tienes en tus manos ya estaba en la imprenta!). Quería escribir libros justo como este, libros cristianos de crecimiento e inspiración. No obstante, siempre muy lógica, relegué ese sueño a un deseo imposible y sin esperanza que con toda seguridad era un acto de locura, incluso imaginarlo.

La posibilidad simplemente no tenía sentido. Yo no era una alumna bíblica de ninguna manera. Y había transitado una gran parte de mi vida sin ninguna clase de los infortunios o desventajas que a veces provocan un entendimiento cristiano. ¿Qué me indujo a creer que alguna vez tendría un mensaje para compartir con los demás? Lo único que tenía era la esperanza de que Dios haría posible ese sueño, y a veces tuve el suficiente coraje (o la estupidez) para creer que podría llegar a concretarse. Sin embargo, al sufrir mientras atravesaba las partes más duras de mi vida, cuando me sentí abandonada y perdida por completo, decidí que me había equivocado terriblemente desde el principio. La esperanza de escribir los libros que deseaba se convirtió en un cruel chiste en mi corazón. En mi propia necesidad desesperada de ayuda, jamás podría ofrecer inspiración a otra persona.

Mi sueño se deshizo en un millón de pedazos, junto con mi vida, y dudaba que Dios quisiese que yo hiciera la única cosa que en realidad quería en toda mi vida. Pero quizás estaba equivocada.

En algún momento, todas tenemos ese tipo de vivencia tan dura, tarde o temprano, y durante unos años espantosos de mi vida, Dios me halló y me levantó para que pudiera buscarlo de nuevo. Décadas han pasado desde el nacimiento de ese sueño de escribir los libros que deseaba, y me parece como si hubiera transcurrido una vida entera desde entonces. Pero luego, muy lentamente, en el tiempo de Dios, Él me llevó a través de aquellos años más duros y dolorosos, y comencé a permitir que resurgiera el sueño. Esta vez tenía más estructura; lo sentía más factible. Esta vez vino con un *propósito*. Por fin era el tiempo.

Existía un fundamento para mi sueño más allá de mi ciego anhelo. Los tiempos de Dios habían guardado este propósito para mí hasta que pudiera entenderlo. Así es Él, son sus tiempos los que cuentan. La espera fue larga, y muchas veces pensé que Dios había olvidado mis súplicas. Pero su visión de los tiempos fue mucho más extensa que la mía. Todo, desde el momento en que nació mi sueño hasta que se concretó, fue parte de mi espera con propósito... ¡y qué larga espera fue! Con todo, también eso está bien, porque Dios coordina los tiempos con una precisión infalible.

Sus tiempos permiten todas las posibilidades en nuestras vidas, y Él nos coloca en nuestras salas de espera para que podamos verlas. Espera. Mira. Acaso Dios te está enviando tu sueño.

Confía en Jehová, y haz el bien; y habitarás en la tierra, y te apacentarás de la verdad. Deléitate asimismo en Jehová, y él te concederá las peticiones de tu corazón. Encomienda a Jehová tu camino, y confía en él; y él hará. Exhibirá tu justicia como la luz, y tu derecho como el mediodía.
Salmo 37:3-6

Mientras esperas:

- ¿Puedes mirar hacia atrás a lo largo de tu vida y ver cómo algunas esperas difíciles en realidad te impulsaban hacia tu sueño?
- ¿De qué maneras podría ser parte de un sueño tu espera actual?

Capítulo 18
Por qué estás aquí

Supongo que estás leyendo este libro ahora porque quieres crecer en tu relación con Dios, porque buscas ayuda durante un tiempo difícil, porque te hallas esperando por tu sueño... ¡o porque esperar te vuelve loca! Quieres ser mejor discípula, pero es una lucha constante, arraigada en tu humanidad aunque sustentada por tu espíritu. Ten ánimo, esta es una lucha que puedes ganar con la gracia y la ayuda de Dios que nunca cesan.

Pero ganar no es fácil, y Dios tiene expectativas sobre ti que van más allá de presentarte para el partido y nada más. Él está para escuchar y entrenar, guiar y dirigir. Pero tienes que hablar con Él. Tienes que acercártele para recibir consejos y acompañamiento. Al trabajar para encontrar tu camino, tienes que correr el riesgo de enfrentar el fracaso que nos hiere en lo más hondo en el andar hacia el dulce éxito, el riesgo de dar uno o dos pasos hacia adelante y caer tres para atrás. Dios sabe que se trata de un largo viaje, pero Él no se va a ningún lado y no estarás sola.

En ti confiarán los que conocen tu nombre, por cuanto tú, oh Jehová, no desamparaste a los que te buscaron.

Salmo 9:10

Dios sabe que ni siquiera podemos comenzar a sondear su plan universal, que la mayor parte de las veces ni podemos entender de forma correcta nuestra propia parte. Sabe que necesitamos una oportunidad tras otra para alcanzarle, ejemplo tras ejemplo para entender. Sabe que el mejor momento para crecer es mientras esperamos. Estamos incurablemente inclinadas a *hacer, buscar, encontrar*.

«No hay problema», dice Dios, «*haz* el trabajo que te doy, *busca* la manera de conocerme, a mí y a ti misma, *encuentra* tu camino atravesando esta espera y crece en tu unión conmigo cuando salgas del otro lado, ese es siempre tu propósito».

Él está hablando contigo cuando dice eso, cuando te desafía a crecer. Da el primer paso. Bienvenida a la bendita sala de espera. Dios está a cargo.

Lo que todas necesitamos

Cuando hablas con Dios cada día y le escribes en tu librito del café, no tengas vergüenza de las cualidades que te faltan. No te preocupes por dónde comenzar.

> ¿Quién nos separará del amor de Cristo? ¿Tribulación, o angustia, o persecución, o hambre, o desnudez, o peligro, o espada? ... Por lo cual estoy seguro de que ni la muerte ni la vida, ni ángeles, ni principados, ni potestades, ni lo presente, ni lo por venir, ni lo alto ni lo profundo ni ninguna otra cosa creada nos podrá separar del amor de Dios, que es en Cristo Jesús Señor nuestro.
>
> Romanos 8:35,38-39

No importa cuál sea tu necesidad específica en este momento, tu espera incluye volver a descubrir algo que Dios ya te había dado, algo que está escondido. Tal vez has perdido alguna de esas cosas que todas extraviamos de vez en cuando. ¿Necesitas orientación? ¿Coraje? ¿Paz? Todo está en tu sala de espera. Te lo prometo. Shhh... escucha, confía y cree. Acércate cada vez más a tu Señor cada segundo de tu espera. ¡Qué hermoso uso de tu tiempo!

Mientras esperas:

- ¿Cómo hablarás con Dios cada día y de qué manera tratarás de aprender a descubrir quién eres?
- ¿Qué has extraviado, y cómo usarás esta espera para volver a hallarlo?

***Señor**, ya sé que tú me ayudarás.*
He bloqueado el paso entre tú y yo durante
mucho tiempo, porque no he sido capaz de escucharte.
Por favor, ayúdame a revelarme a mí misma
esas partes que por estar tan ciega no pude ver,
y ayúdame a moldearlas como tú quieres que sean.
Así es como quiero ser.
Quiero ser aquella que tú llamaste,
la que no has abandonado,
con toda la confianza y
seguridad de una hija amada.
Ayúdame a conocer quién soy,
para poder saber quién puedo llegar a ser para ti.

Dios tiene planes maravillosos para ti, para la persona única que Él creó. Confía en su preparación del camino, y confía en que Él no llegará tarde.

Parte 4

Volver a descubrir la guía oculta por la duda

*Fíate de Jehová de todo tu corazón,
y no te apoyes en tu propia prudencia;
reconócelo en todos tus caminos,
y él enderezará tus veredas.*

Proverbios 3:5-6

Capítulo 19
Perdida en la duda

«Déjame adivinar. Estás sintiendo frustración en este momento con tu espera, ¿no es así?», pregunta el Señor, como si fuera que en algún momento Él tuviese que *adivinar algo*.

«La verdad es que sí», confieso. «A veces siento que estoy esperando tus respuestas y no llegan. Siempre estoy esperando que sucedan cosas o que salgan bien mis planes, y siento que cuanto más me muevo hacia adelante, más caigo hacia atrás. Me siento perdida. ¿Qué me pasa?»

«*Estás* perdida. Estás esperando algo equivocado», dice Él.

«¿Qué es lo correcto?»

«Volver a descubrir tu confianza en mi guía para llevarte adonde necesitas ir».

«Pero he estado esperando, y no puedo ver tu guía. ¿Por qué no puedo?»

«Porque estás mirando al destino. Estoy hablando del viaje».

«Pero, ¿qué hago ahora? ¿Cómo logro viajar por este tiempo de espera?»

«De la misma manera en que logras pasar por todos. Yo te guiaré. No hace falta dudar».

Escuché a mi Señor decirme esas palabras, así que, ¿por qué no pude confiar en Él ni sentir su instrucción en mi corazón? Dios dijo que su guía siempre había estado ahí. Solo tenía que superar mi duda para encontrarla. Eso me parecía casi improbable cuando lo que deseaba tanto era terminar lo antes posible con mi espera. Dios tenía un plan mejor, y ahora era el momento de unirme a Él.

Te haré entender, y te enseñaré el camino en que debes andar; sobre ti fijaré mis ojos.

Salmo 32:8

Estaba logrando progresar cuando llegamos a la espera que provocó esta búsqueda. Había aprendido un poco sobre esperar con propósito, que esto significaba aprender y soltar más mientras trabajaba atravesando la espera externa. Y hubo algo muy importante, un crecimiento especial que Dios tenía previsto para mí y que yo descubriría. Esta vez, solo tuve que desterrar la duda que había crecido entre Él y yo, sí, *nada más*. Es cierto, el Señor sabe cómo captar tu atención, y si no ocurre nada más, conversar con Él te hace ver rápidamente quién es el que ha flaqueado en la causa o perdido de vista el camino.

Hubo un mandato para esta espera, y vino con una promesa: «Clama a mí, y yo te responderé, y te

enseñaré cosas grandes y ocultas que tú no conoces» (Jeremías 33:3). ¡Buenísimo! ¡Qué recompensa! Y lo único que tenía que hacer era pedir.

Lo que necesites, lo que quieras

«¿Por qué has dudado de mí?», Dios quiere saber. A veces, no te deja pasar sin una explicación.

«Tuve miedo. He dudado de mi capacidad tanto como he dudado de tu disponibilidad para guiarme», le dije.

«¿Por qué siempre haces las cosas tan difíciles para ti? ¿No te das cuenta de que ya tengo resuelto esta y toda otra preocupación que tengas? Ahora solo eres tú la que debes escuchar».

Al presentármelo así, era difícil dudar.

«Tenemos que eliminar tu duda, para que puedas descubrir mucho más».

> *Y si alguno de vosotros tiene falta de sabiduría, pídala a Dios, el cual da a todos abundantemente y sin reproche, y le será dada. Pero pida con fe, no dudando nada; porque el que duda es semejante a la onda del mar, que es arrastrada por el viento y echada de una parte a otra.*
>
> Santiago 1:5-6

Es tan extraño que dudáramos de algo que Dios jamás tuvo intención de negarnos; la guía del toque de su mano mantiene al mundo girando y retiene los vientos. Nos dio ojos y oídos para apreciar y compartir la belleza del mundo que construyó, no para trazar nuestro rumbo, para eso están nuestros *corazones*. Es con nuestros corazones que sentimos su guía y confiamos en su dirección, paso a paso. Es con nuestros corazones que vemos y oímos de verdad.

Sin embargo, es muy fácil dudar en la trinchera, en el miedo y la incertidumbre que nos circundan al esperar, en especial cuando estamos esperando algo importante, como un trabajo o una relación, o que un sueño se haga realidad. Estas esperas externas nos hacen renegar con el tiempo y quejarnos con impaciencia. Y Dios siempre nos está diciendo: «No te preocupes, tu tiempo no está malgastado, tenemos mucho por hacer, pero tú tienes que escuchar...»

No queremos tener que reducir el paso y escuchar. Solo queremos aclaración, respuestas y bendiciones, todo lo antes posible. Pero estar atentas a escuchar la guía de Dios es un hábito que debemos cultivar, y conlleva trabajo. Muchas veces cuesta toda una espera lograr afianzar nuestra atención completa para hacer que desaparezca la duda. Entonces Dios dice: «Sí, vuelve a descubrir mi guía ahora a través de volver a descubrir tu confianza... usaremos este tiempo».

Escuchar

Estar atenta para escuchar la guía del Señor no se trata de sentarte quieta con la expectativa de trompetas y voces del cielo. Se trata de ser humilde, de limpiar tu mente y tu corazón de lo que *crees* que sabes y confiar en que Dios te mostrará lo que *debes* saber.

Pero si dudas de Dios y confías solo en ti misma, no puedes aprovechar lo que Él te ha dado ni ver donde quiere que vayas. Él no te negará su guía, porque *ya está ahí*... todo lo que jamás necesites *ya está ahí*. Pero para usarlo tienes que volver a descubrirlo. Debes escuchar y seguirle, como las ovejas a su pastor, sin vacilar.

«Y cuando [el pastor] ha sacado fuera todas las [ovejas] propias, va delante de ellas; y las ovejas le siguen, porque conocen su voz» (Juan 10:4). ¡Qué consuelo!... tener al Señor que va delante de mí para que yo pueda ir detrás siguiéndole en total confianza, con mi corazón. No es ninguna casualidad que veamos a Jesús como un pastor. ¿Qué figura hay más cuidadosa y compasiva que un pastor? ¿Y qué criatura hay más desamparada y necesitada de guía que una oveja? Esa soy yo. ¿Acaso eres tú también?

Dios está ansioso de revelarte la guía que necesitas para el viaje que te depara. Quiere que compartas lo que ha puesto como bendición dentro de tu corazón

y que toques con tu mano que la suya sostiene, para que «andéis como es digno del Señor, agradándole en todo, llevando fruto en toda buena obra, y creciendo en el conocimiento de Dios» (Colosenses 1:10). De modo que mientras esperas los acontecimientos que deseas en tu vida, reemplaza tu duda con una fe que agrade al Señor, en cada latido del corazón, uno por uno. Las cosas tangibles de tu vida vendrán o no, pero el crecimiento en tu relación con tu Señor no pasará desapercibido. Espera con propósito dejando que Dios te guíe adonde Él sabe que necesitas ir.

No puedo decirte qué planes tiene el Señor para ti, ni que vayas a entenderlos de inmediato, pero sí te puedo decir que es posible saber lo que hay que hacer cada día: *la tarea de hoy.* Con eso basta. Es todo lo que necesitas. Cuando pidas a Dios su guía en una espera grande, te la revelará sin falta. Pero te la mostrará en maneras que puedas entender y en porciones que puedas manejar: un día de la sabiduría de Dios es prácticamente lo máximo que cualquiera de nosotras puede absorber de una vez. Él lo sabe. Solo quiere que tú lo sepas también y que confíes en que es suficiente. Nunca tienes que dudar de su visión de tu sala de espera.

El corazón del hombre piensa su camino; mas Jehová endereza sus pasos.

Proverbios 16:9

Sin embargo, esa es la parte difícil, ¿no es así? ¿Cómo hacemos para esperar aquellas instrucciones y luego creerlas cuando llegan?

Mientras esperas:

- ¿De qué maneras has dudado de la guía de Dios en tu vida y durante tus esperas?
- ¿Por qué dudas ahora?
- ¿De qué maneras estarás atenta para escuchar la guía de Dios hoy?

Capítulo 20
Entregar la duda

Examíname, oh Dios, y conoce mi corazón;
pruébame y conoce mis pensamientos.

Salmo 139:23

¿Cómo te entregas y crees, aceptas y sigues la guía de Dios? ¿Resulta obvia? No siempre. ¿Complicada? No lo parece. ¿Garantizada? Por supuesto. Dios nos prometió ayudarnos, no solo los domingos, o cuando nos enfermamos o debemos tomar decisiones que cambian la vida, sino siempre. «He aquí yo estoy con vosotros todos los días», nos prometió Jesús (Mateo 28:20). No leo ningún comentario calificativo allí. Mi Biblia dice «todos los días», y no hay doble sentido ni ninguna definición antigua para esa frase. Quiere decir «siempre». Entonces, si el Señor va a quedarse por aquí y ayudarme, ¿por qué habría de resistirme a Él? ¿Por qué lo harías tú? Creo saber por qué. Resulta tan difícil confiar y entregar nuestra duda porque va en contra de nuestro anhelo humano de tener el control y estar al mando de todo lo que se encuentra a nuestro alcance. Tenemos dificultad en aceptar lo que no podemos ver.

He resistido el Señor toda mi vida y dudado de su poder una y otra vez, pero a través de cada espera, me ha ayudado a estar más cerca de Él para que la próxima vez no luche ni dude tanto. Él es siempre paciente con mi espíritu, este espíritu que viene con una cabeza dura con la que ambos debemos lidiar.

«Podrías hacerte las cosas más fáciles, ¿sabías?», me dice.

«¿Y privarte de tu entretenimiento...?» Cada tanto Él me da una buena muestra de mis ridículos clamores.

Entonces nos acomodamos en mi sala de espera nuevamente, Dios con paciencia y yo impaciente.

¿Por dónde comenzamos cuando necesitamos estar atentas para escuchar la guía de Dios, con tanto dolor y confusión en nuestros corazones? Entregar tu duda al Señor puede parecer una tarea imposible cuando muchas inquietudes y temores te están presionando en tu mente. Puede resultar fácil pensar que la guía e instrucción de Dios no están disponibles cuando estás esperando durante un período difícil, y te preguntas cómo podría ser jamás posible escuchar a Dios a través de tu duda.

A veces, si somos las responsables por nuestro dolor y nuestra espera, resulta en especial fácil dudar, y nos preguntamos cuándo y cómo podemos comenzar a sentir y seguir la guía de Dios, a la cual no le hemos hecho caso desde hace tanto tiempo. La respuesta es *ahora* y con la gracia de Dios, y esto siempre viene en una espera. Nuevamente, parece más fácil dudar que confiar en Él, pero Dios es más fuerte que tu duda.

Enséñame a hacer tu voluntad, porque tú eres mi Dios; tu buen espíritu me guíe a tierra de rectitud.

Salmo 143:10

Dios siempre está allí, *en especial* cuando algo te está doliendo, listo para abrazarte y acunarte cuando por fin te entregues a Él. Y lo haces apoyando tu cabeza en su hombro y escuchándole con tu corazón. Cuando esperamos que las heridas se curen o se amainen los malos sentimientos y se vayan los temores, nos sentimos inseguras, asustadas, sin saber a dónde recurrir. Recurre a Dios y pídele la guía que necesitas *para hoy*. Esta es la manera de comenzar a entregarte... dándole a Dios *este día*. Espera con propósito comenzando con el día de *hoy*.

Puedes esperar mejores tiempos a medida que vuelves a descubrir la alegría de depender totalmente del Señor. Puedes esperar respuestas mientras escuchas la guía que te da, paso a paso, si se lo pides. No te dará las consignas en códigos ni tan rápido que no alcances a anotarlas. No, te revelará la guía que te hace falta hoy para poder llegar hasta mañana, y luego mañana te dará la guía para llegar al próximo día. La tarea para cada día es un paso mucho más importante que la forma en que esta afecta tu espera externa. Ella contiene el crecimiento hacia Dios que solo puedes experimentar cuando reduces el paso y dejas que Él te guíe. Aprender a seguir su guía a través de la diaria tarea es siempre, *siempre,* parte de la verdadera razón de tu espera.

Sin embargo, protestas. Dices: «Pero mi matrimonio está en problemas», o «He herido a mis seres queridos», o «Mi hijo se rebela, y no sé qué hacer. Estoy tratando de atravesar esto o sobrepasarlo, y no puedo...»

Lo que Dios escucha es: «Me duele».

Lo que Él responde es: «Ya lo sé». Y luego te dice lo que tienes que hacer con el dolor. Te da una alternativa para esa sensación espantosa de sentirte abandonada e insegura: «Gozosos en la esperanza; sufridos en la tribulación; constantes en la oración» (Romanos 12:12). Hay mucho por hacer. «Sigue mi guía», dice Él.

Gozosas en la esperanza

Existe un incomparable gozo en la mera entrega de tu duda al Señor. Recuerda, parte de tu escrito en el librito del café incluye dar alabanzas a Dios. Cuando necesitas volver a descubrir su guía, te ayudará recordar esa alabanza. Enfócate en las veces que sentiste su amorosa mano guiándote, y deja que esas experiencias te conduzcan ahora. No puedes estar gozosa y tener dudas al mismo tiempo. Es simplemente imposible. ¿Cuál de los dos sentimientos crees que el Señor quiere que abraces? No puedes hacer nada con la duda más que validarla o eliminarla. Tú eliges. Si eliges eliminarla, puedes remplazarla con alegría y

gozo. La manera más rápida de hacerlo es entregando tus dudas a Dios, porque Él sabrá qué hacer con ellas. Tu gozo está en confiarlas a Él.

Sufridas en la tribulación

¡Ya sabes cómo se hace esto! Estás aprendiendo a esperar con propósito atravesando los momentos difíciles para poder acercarte más a Dios y cumplir con sus planes para ti. Sabemos que la tribulación (la espera), sea de ira, dolor o frustración, terminará. Esperar que termine significa *trabajar* para terminarla, entregándote a Dios para poder aprender más sobre sus planes. No puedes aprender si no crees que las lecciones te enseñarán algo. No puedes descubrir la guía si dudas que existe. De modo que podemos ser pacientes sin necesidad de estar inactivas, conlleva muchísimo trabajo superar la duda profunda. Dios nos dice que lo hagamos durante la espera. Nuestra paciencia viene con una lista de quehaceres, y solo Dios decide lo que va en la lista.

Constantes en la oración

¡Ahh, la piedra principal de nuestras lecciones! La única manera de aprender a esperar con propósito, es decir, de acercarnos más a Dios y descubrir lo que

necesitamos, es recurrir a Él en oración, cada día, con cada pregunta o inquietud. El librito del café es tu guía para lograr pasar por esta y cualquier otra espera, es donde oras a Dios de un modo que llega a Él y te ilumina a ti. Aprende cómo abandonar tu lucha inútil para rediseñar tu sala de espera. Entrégate al Único que conoce la salida. Luego aférrate a la guía que necesitas cuando crees que no puedes ver más allá de tu propia impaciencia, y recuerda que Dios sí puede hacerlo, puede ver hasta tu corazón.

> *Y guiaré a los ciegos por camino que no sabían, les haré andar por sendas que no habían conocido; delante de ellos cambiaré las tinieblas en luz, y lo escabroso en llanura. Estas cosas les haré, y no los desampararé.*
>
> Isaías 42:16

Mientras esperas:

- ¿De qué maneras no has hecho caso de la guía de Dios en el pasado?
- ¿Cómo tratarás hoy de entregar tu duda a Él?
- Escribe sobre la guía para *hoy* en tu librito del café, sin dudar que la de mañana llegará a tiempo.

Capítulo 21
Los pasos de cada día

Si lo que buscas es la guía de Dios, entonces acercarte más al Señor es la única manera de sentirla en tu corazón, al llenarse tus pensamientos más de Él y menos de ti. Para entender la guía de Dios es preciso estar en una relación íntima con Él, dependiente e inocente como niña, humilde y franca, revelando toda tu debilidad. Está bien. Empieza en tu sala de espera: «Escudríñame, oh Jehová, y pruébame; examina mis íntimos pensamientos y mi corazón. Porque tu misericordia está delante de mis ojos, y ando en tu verdad» (Salmo 26:2-3).

«Está bien, Señor, me has convencido de que te entregue mi duda. Ahora, toma mi vida, mi corazón y mi esperanza mientras espero. Aun tengo miedo».

«No lo tengas. Cree en mí, siempre debes empezar por esto. No te preocupes. Me probaré en tu corazón si es lo que necesitas. Soy el único que puede hacerlo».

Ni ojo ha visto a Dios fuera de ti, que hiciese por el que en él espera.

Isaías 64:4

«Está bien, pero tú sabes que necesito algo específico, un *trabajo* para hacer mientras espero y creo».

«Sí, lo sé».

«Parece tan complicado».

«No lo es. Yo necesito que mantengas en mente solo estas tres cosas mientras trabajamos».

Dios es muy organizado.

• 1. Acepta

«Fíate de Jehová de todo tu corazón, y no te apoyes en tu propia prudencia...» (Proverbios 3:5). Esperar la guía de Dios significa estar dispuesta a aceptar las respuestas que Él te da, aun cuando parecen ir contra «tu propia prudencia». Tal vez estás esperando no solo su guía, sino también te equivocaste en lo *externo* que esperas. Tomate el tiempo de examinar nuevamente tu espera externa. ¿Es lo que realmente quieres? ¿O estás simplemente siguiendo un patrón anterior que te resulta cómodo y familiar?

A veces nos resistimos a la guía del Señor porque tenemos miedo de aceptarla. ¿Qué pasará si resulta que te equivocaste con relación a tu espera, tus planes o toda tu vida? «No hay problemas», dice Dios, «comenzamos de nuevo cada día». Solo tienes que estar dispuesta a aceptar su dirección, a confiar en lo que tu corazón te está diciendo. Decide ahora aceptar las respuestas que el Espíritu de Dios envía al tuyo.

• *2. Reconoce*

«Reconócelo en todos tus caminos...» (Proverbios 3:6). Sé sincera y permite a Dios ver tu vida entera, y más importante, sé franca contigo misma a través de tu librito del café. Reconoce la guía de Dios en *cada momento* de tu vida. No permitas que tus dudas seleccionen lo que entregas a Dios. Entrégale todo, pídele cualquier cosa, confíale todo a Él.

> *Dios no es hombre, para que mienta,*
> *ni hijo de hombre para que se arrepienta.*
> *Él dijo, ¿y no hará?*
> *Habló, ¿y no lo ejecutará?*
>
> Números 23:19

Si tratas de entregarle solo un poco, Él lo sabrá. Es como tratar de conversar con alguien que está entretenido con el periódico: es algo en su mayoría insatisfactorio y prácticamente inútil. Tienes que comenzar de nuevo, desde el principio. Así funciona con tus dudas sobre Dios. Siempre que guardes algunas (como si acaso Él no supiera *realmente* tanto como tú acerca de tu trabajo, tu familia o lo que sea), Dios no tiene tu atención completa. Y Él no se conformará con nada menos que tu confianza y tu fe «en *todos* tus caminos». El versículo no es arbitrario y tu entrega tampoco podrá serlo.

• 3. *Cumple*

«Y él enderezará tus veredas» (Proverbios 3:6). No dice «te mostrará tu destino» porque no es eso lo que necesitamos saber. Solamente necesitamos transitar por los caminos que Dios nos elige, junto a Él y sin miedo de cumplir con nuestra tarea. Dios nunca te esconderá su guía. Si no puedes verla y no la sientes en tu corazón es porque estás mirando demasiado adelante. Solo hace falta mirar al próximo paso y hacer las cosas que Él te dice, *una a la vez*. No dudes de tu capacidad de hacer eso. «Adelante, vamos, pruébame», dice el Señor. «Escúchame y cumple con lo que te propongo hoy. Siempre da el paso que te acerque más a mí mientras esperas con propósito».

Aunque la situación sea desolada y la espera se haga larga, no tenemos que dudar cuando recurrimos solo a Dios y no a nosotras mismas, y debemos confiar en que Él nos escuchará y asegurarnos de escucharlo nosotras por encima de toda la preocupación, el miedo y el desorden que trata de distraernos de Él.

Mas yo a Jehová miraré, esperaré al Dios de mi salvación; el Dios mío me oirá.

Miqueas 7:7

Las instrucciones del Señor vienen una a una, un paso para salir de la espera y otro para acercarnos a

Él. No nos hace falta saber cuál es el segundo paso para dar el primero, cuando volvemos a descubrir la guía del Señor y a descansar apoyadas en su corazón libres de toda duda.

Mientras esperas:

- ¿En qué aspectos de tu vida te resulta difícil aceptar la guía de Dios?
- ¿De qué manera puedes entregar tu espera externa a Dios y reconocer su dirección?
- Da hoy un paso que creas totalmente guiado por Dios. ¿Cómo te sentiste?

Capítulo 22
La guía, el descanso

Cuando empiezas a sentir la mano de Dios guiándote y a recurrir a Él por tu instrucción diaria, descubrirás la parte de tu espera que incluye acercarte más a Él, escuchándolo más atentamente. ¡Y qué parte tan gloriosa! Encontrarás más seguridad de la que jamás hayas imaginado. Encontrarás que puedes *aceptar, reconocer* y *cumplir*. Pero hay más. Siempre hay algo más.

> *¿Quién hay entre vosotros que teme a Jehová, y oye la voz de su siervo? El que anda en tinieblas y carece de luz, confíe en el nombre de Jehová, y apóyese en su Dios.*
>
> Isaías 50:10

Aprender a descubrir de nuevo la guía de Dios y seguirla tiene un doble beneficio. Él siempre nos da mucho más de lo que nosotros le damos. Puedes disfrutar de estos dos regalos durante y después de tu espera. Son siempre tuyos.

El consuelo de saber que Dios está a cargo

Yo no sé tú, pero yo me canso mucho cuando dudo. Me fatiga tratar de seguir sola, intentando coordinar todo en mi vida cuando me siento tan inepta para tomar ni siquiera la más pequeña decisión. Me harto de esperar cambios exteriores mientras reniego de mi vacío interior. Depender de mi juicio en lugar de buscar el de Dios no resulta nada cómodo; en verdad resulta agotador.

Encontrarás el mismo agotamiento, lo probarás durante una espera tantas veces como sea necesario, hasta que renuncies al control y cedas en tu adhesión a tus planes, comenzando a aferrarte más a la mano del Señor, con Él adelante enseñándote el camino. Esto es un descanso puro, necesario y bienvenido.

Cuando cuento con la guía de Dios y confío en que me la proporcionará, encuentro un consuelo que viene directamente desde Él hasta mí... nada difícil de entender, solo una tranquilidad como ninguna otra. Cuando paso mi tiempo de espera acercándome más a Él, mis inquietudes de «¿cómo puedo resolver este problema?» quedan a un lado, impotentes. Me apego al Señor y a su dirección, y dejo que me alcancen los suaves empujoncitos apenas perceptibles que me da, porque confío en que cada empuje me lleva hacia la dirección en la que necesita que vaya, y me lleva a hacer lo que necesita que haga: «Todo lo

puedo en Cristo que me fortalece» (Filipenses 4:13). Sin Él no puedo hacer nada.

En lugar de tratar de ver tan lejos hacia el futuro que tanto odio esperar, puedo cerrar mis ojos y descansar sobre la compasión de Dios y dejar que Él me guíe, sabiendo que aun cuando le hago enojarse, estará ahí. Aun cuando dudo, Él estará ahí cuando logre apartar la duda. Puedo esperar y maravillarme del consuelo que Dios da, en buenos y malos momentos, porque para guiarme Él me consuela. Debo tomar aliento y llegar hasta Él para que pueda tomarme en sus brazos y alentarme. El Señor está a cargo. Y aprender eso durante mi espera resulta un maravilloso consuelo.

Confianza al tomar decisiones

¡Qué promesa! Puedo hacer todo a través de Dios. No, no dice cómo, y no oiré si tengo dudas, pero al volver a descubrir la guía del Señor, puedo apoyarme en su fuerza. A veces queremos saltar esa parte y hacer tan solo todas las cosas que nuestras mentes nos dicen que debemos hacer. Queremos sentir confianza en nuestros propios pensamientos y capacidades. «Adelante, si te es tan necesario», dice Dios, «pero la verdadera confianza viene de mí». De otro modo no hay confianza, ni descanso, ni hay paz. Solo hay duda.

No obstante, queremos la guía de Dios según nuestras propias condiciones. Queremos indicaciones específicas entregadas cada mañana a domicilio para que no tengamos que adivinar, pero no es lo que recibimos. El Señor nos dijo que crecemos *al atravesar* cada espera, no después. Aprendemos según el programa de Dios, al paso que Él fija para nosotras. Cada vez que debemos desacelerarnos y esperar crecer en unión con Él para volver a descubrir su guía, ganamos un poco más de confianza en nuestra capacidad de oír... y eso nos lleva a tener confianza en las decisiones que debemos tomar. La única manera de oír con tu corazón es acercarte más a su corazón. «Cree y así será», dice Él, «no lo dudes».

No nos hace falta ser como Gedeón quien, estando seguro de la presencia de Jehová (Jueces 6:12,14,16) y su protección (Jueces 6:17-23), necesitaba más evidencia para comprobar su guía, no una vez, sino incluso dos.

Y Gedeón dijo a Dios: Si has de salvar a Israel por mi mano, como has dicho, he aquí que yo pondré un vellón de lana en la era; y si el rocío estuviere en el vellón solamente, quedando seca toda la otra tierra, entonces entenderé que salvarás a Israel por mi mano, como lo has dicho. Y aconteció así, pues cuando se levantó de mañana, exprimió el vellón y sacó de él el rocío, un

> *tazón lleno de agua. Mas Gedeón dijo a Dios: No se encienda tu ira contra mí, si aún hablare esta vez; solamente probaré ahora otra vez con el vellón. Te ruego que solamente el vellón quede seco, y el rocío sobre la tierra. Y aquella noche lo hizo Dios así; solo el vellón quedó seco, y en toda la tierra hubo rocío.*
>
> Jueces 6:36-40

Simplemente, esto no es necesario, pero es la naturaleza del ser humano buscar validación tras validación. Muéstrame, decimos, y luego muéstrame otra vez. «Espera», dice Dios, «y verás que una vez basta para siempre. Mi guía no cambia...» Usa tu tiempo de espera para descubrir que no hace falta «tender el vellón» para comprobar la guía de Dios.

No hace falta probar a Dios... solo estar atenta para escucharle. Siente su consuelo y ten la confianza para fiarte en lo que oigas porque Él te ha guiado antes, y yo sé que lo has sentido y puedes recordarlo. Palpa esos sentimientos. Aun si le has permitido entrar y lo has sentido solo un poco, construye sobre eso y sobre la confianza que te inspira. Conoce que la guía del Señor nunca se ha de «sentir» mal, y que nunca te dejará con ninguna duda. Solo espera que sus palabras latan en tu corazón.

Tarde o temprano, esta espera de algo externo acabará, la espera por trabajo, pareja, mudanza o lo que sea, pero tu viaje de acercamiento a Dios nunca

termina porque nunca puedes estar demasiado cerca. La necesidad de su guía solo se evidencia de una manera más intensa durante los tiempos de espera, cuando te sientes perdida y confusa. Cuando aprendes a confiar y aceptas dar los pasos que Dios dirige, estás trabajando con propósito en lo que Él desea que hagas. Puede ser que no sea siempre lo que imaginaste, ni siquiera aquello por lo cuál tenías esperanza, pero si Dios te está llevando allí, entonces *es* lo correcto.

«Señor, quiero oírte y confiar en que me diriges. Quiero usar mi tiempo de espera para abrir mi corazón al tuyo».

«Sí, aprenderás a escuchar mientras esperas, pero ese es solo el comienzo».

«Y luego, ¿qué?»

«Debes volver a descubrir el coraje para seguir mi guía».

«¿*Volver a descubrirlo*? ¿No lo tengo ya?»

«Por supuesto. Te di todo lo que habrías de necesitar cuando te llamé a la vida. ¿Dudas de mí?»

Ahora bien, ¿qué podrías contestar?

Volver a descubrir mi coraje me sonaba aun más difícil que confiar en la guía del Señor. Mejor que tenga esperanzas de una larga espera...

Mientras esperas:

- ¿Qué tal se siente el consuelo de Dios cuando lo oyes?
- ¿De qué maneras puedes hoy descansar en su consuelo?
- ¿Alguna vez «tendiste el vellón» para probar la palabra de Dios?
- En tu librito del café, escribe sobre tu búsqueda para descubrir la voluntad de Dios, desde su corazón hasta el tuyo.

Señor, *tú sabes lo débil y*
resistente que puedo ser.
Sin embargo, añoro tu guía
durante esta espera y después.
No quiero dar ni siquiera un paso sola.
Por favor, abre mis ojos a los caminos
que quieres enseñarme.
Por favor, abre mis oídos para oír tus
palabras silenciosas de consuelo y fidelidad.
Por favor, abre mi corazón al tuyo.

Volver a descubrir la guía de Dios no tiene que ver con encontrar un mapa del tesoro... se trata de confiar en el cartógrafo aun cuando no tengas ningún mapa.

Parte 5

Volver a descubrir el coraje oculto por el miedo

*Porque no nos ha dado Dios espíritu
de cobardía, sino de poder,
de amor y de dominio propio.*

2 Timoteo 1:7

Capítulo 23
Perdida en el miedo

«¿Por qué tienes tanto miedo?», quiere saber Dios.

«Porque me siento sola, inadecuada e insegura».

«Pero sabes que eso no está bien, ¿no es así?»

«Tal vez, pero me siento débil. A veces tengo muy poco coraje».

«Eso no es verdad. Tienes todo el coraje que habrías de necesitar jamás. Ya te lo di».

«¿Dónde está? Lo necesito».

«Tú lo tienes. Es solo que lo escondiste debajo de tu miedo. Es el momento de volver a descubrirlo, para poder completar esta espera y luego hacer algo maravilloso».

No me gusta admitirlo, ni ante ti ni ante Dios, pero yo fui el León Cobarde original, tenía miedo de lo que podía y más aun de lo que no podía ver, siempre aterrorizada en relación a lo que habría de suceder en mi vida. Dios dijo que no era necesario sentirme así. No puedo hacer su trabajo si me siento atemorizada, de modo que mientras espero, debo trabajar para redescubrir el coraje que era tan mío como mi respiración.

No es fácil. Pero estoy aprendiendo a oír la guía de Dios, y eso me conduce hacia el coraje también.

Resulta fácil admirar a aquellas personas que luchan contra incendios o en guerras, contra prejuicio, enfermedad, discapacidades u otros horrores. Tenemos un miedo pavoroso y nos preguntamos, ¿de dónde sacan su asombroso coraje? ¿Nacieron así? Creo que sí. Pero no son los únicos. Su coraje fue soplado en ellos por la gracia de Dios, pero esto no fue algo limitado ni racionado solo a unos privilegiados. Dios nos dio lo mismo a ti y a mí, tanto como habríamos de necesitar. El «espíritu de miedo» que llevo conmigo en mi corazón no fue parte del plan genético de Dios para mí. Lo crié, cultivé y lo aprendí todo a solas. Pero no hace falta que esto se mantenga así.

> *Jehová es mi luz y mi salvación; ¿de quién temeré? Jehová es la fortaleza de mi vida; ¿de quién he de atemorizarme?*
>
> Salmo 27:1

Este «espíritu de miedo» no es el miedo lógico y salvador de vidas que te preserva de hacer *surf* en un huracán o conducir un auto con tus ojos cerrados. Es el miedo limitante y sin fundamento que de alguna u otra manera cobra vida propia, lleno de agitación e incertidumbre, que nos aplasta y nos impide crecer en nuestra vida con Dios y con el resto del mundo. Cuando tienes que reducir el paso y esperar, hay una

súplica única en el proceso de redescubrir el coraje que Dios implantó dentro de ti desde el principio. Durante una espera, siempre necesitarás ese coraje. ¡Qué bendición que Dios ya te lo haya dado!

Cree que el coraje que buscas está allí, subyacente, tal como está la guía que necesitas. No tienes que desarrollar o fabricar tu coraje; solo tienes que desterrar el miedo que lo está ocultando. Comienza por estar atenta a escuchar la guía de Dios y progresar hasta aceptar su consuelo y reposar en su poder.

No importa lo que enfrentes, ni cuán larga y difícil sea tu espera, no ha de ser más grande que el saco de coraje que Dios te dio. Es simplemente que no reconoces el coraje que está dentro de ti porque tienes ese saco cerrado, sellado y envuelto en el mismo miedo humano que lo cubre. ¡Suéltalo! ¡Pareciera que va explotar! Mira lo que dice 2 Timoteo 1:7... *un espíritu de poder, amor y dominio propio.* ¡Qué regalo!

¿Sabes por qué Dios te ha dado estas cosas? No es que las echó en tu alma como residuos. No. Te las dio porque sabía que las necesitarías. Tomó tu manual en sus manos y vio lo que necesitarías para contribuir al juego. Te dio estos dones para tu espíritu —en las exactas medidas en que *tú* los necesitas— para que puedas hacer el trabajo que te destina. Y con su amor paternal que jamás te niega, dice que tienes que acercarte a Él para ver en verdad esos dones y aprovecharlos. El Señor te quiere junto a Él, y te esperará hasta que llegues.

Dios podrá tener infinita paciencia para con nosotras y nuestros problemas, pero no es nada flojo con su propio programa. ¿Por qué te daría algo y no la iniciativa para acompañarlo? No tiene sentido. De modo que quédate tranquila que cualquiera sea el trabajo que tiene para ti, estás equipada para manejarlo maravillosamente bien, protegida aun por ángeles que lo llevarán a cabo.

> *Diré yo a Jehová: Esperanza mía, y castillo mío; mi Dios, en quien confiaré ... Con sus plumas te cubrirá, y debajo de sus alas estarás seguro; escudo y adarga es su verdad. No temeréis el terror nocturno, ni saeta que vuele de día, ni la pestilencia que ande en la oscuridad, ni mortandad que en medio del día destruya ... Pues a sus ángeles mandará acerca de ti, que te guarden en todos tus caminos.*
>
> Salmo 91:2,4-6,11

Muchas veces he pensado sobre mi propia falta de coraje, o mejor dicho, mi incapacidad de encontrarlo. Imagino a Dios allá arriba, yendo y viniendo por el cielo pensando a veces: *La guié hasta aquí y le dije lo que tiene que hacer, así que, ¿para qué está esperando? ¿Qué le pasa? No hay nada que temer.* Y no obstante, como un Moisés vivo, discuto con Dios y trato de convencerle que no soy quién piensa. Es inútil discutir, Él siempre tiene la última palabra.

«Señor, ya sé que tú sabes lo que haces. Ya sé que puedes ver mucho más lejos que yo en mi alcance limitado, pero no puedo seguir. No tengo coraje y mi espíritu es débil».

«Sí, sé perfectamente lo que estoy haciendo. Y también sé qué estás haciendo *tú*. Mi Espíritu en ti es más fuerte que cualquier espíritu de miedo, siempre. ¿Puedes creerme?»

«Quiero hacerlo, Señor. Por favor, dame las fuerzas y el coraje para seguir ante mis temores».

«Hecho».

Mientras esperas:

- ¿Qué es lo que más temes en tu espera?
- ¿Cómo has hablado con Dios sobre tu falta de coraje?
- ¿Puedes creer que Dios ya te ha dado todo el coraje que habrías de necesitar por siempre?

Capítulo 24
El espíritu de poder

Porque no nos ha dado Dios espíritu de cobardía sino de poder...
2 Timoteo 1:7

La Biblia nos cuenta acerca de muchos hombres y mujeres valientes que tuvieron coraje porque creían en el poder de Dios. Ese poder les permitió a su vez hacer cosas poderosas. ¿Piensas que temían alguna vez? Imagino que sí, de vez en cuando, en la manera humana, pero su coraje era mucho más fuerte que su miedo. Se aferraron al poder de Dios y cumplieron con sus tareas. Y tú también puedes.

Y me ha dicho: Bástate mi gracia; porque mi poder se perfecciona en la debilidad.
2 Corintios 112:9

Mientras esperas, sumérgete en el poder de Dios y permítete maravillarte con los ejemplos asombrosos. Luego siente dentro de ti ese mismo poder que Él te da para cumplir con tu tarea. El mismo es muy potente.

¿Cómo puedes sentir ese poder y reclamarlo como tuyo propio? Comienza sintiéndolo en las pequeñas cosas que haces todos los días. Dios está allí, y todo lo recto que haces está impulsado por Él. Algunas veces se requiere de un espíritu de poder tan solo para pedir perdón a alguien. A veces, cuando te detienes un instante antes de hablar algo despiadado y no sabes realmente por qué, es el Espíritu de poder de Dios funcionando en ti. Mientras esperas, presta atención y reconoce estos soplos de poder que Dios te está enviando con un guiño.

Reduce el paso... espera... vuelve a descubrir el poder que Dios te dio para tomar buenas decisiones para Él. Puedes reclamar ese espíritu de poder tanto para ayudarte a atravesar los más pequeños episodios de tu vida como para las decisiones más grandes que habrás de tomar. Se convertirá en otro hábito de comunión con el Señor y te preguntarás cómo viviste antes sin tenerlo, y por qué permitiste que el miedo lo mantuviera alejado.

Esperar el poder

Durante una espera, intentamos aferrarnos al poder de Dios desesperadamente. Queremos su poder para ajustar los tiempos que tanto nos exasperan. Queremos su poder para mover a las personas y los acontecimientos que estorban en nuestro camino.

Queremos su poder bajo nuestras condiciones y nuestro programa, pero no funciona así.

El poder funciona *a través* de nosotras según su programa. El espíritu de poder que Dios nos dio funciona para acercarnos más a Él, de manera que podamos dar nuestro próximo paso con coraje, sin preocuparnos por lo de los demás. El espíritu de poder que Él quiere que volvamos a descubrir es el espíritu que reemplaza al miedo en nuestros corazones con absoluta e incuestionable fe. Cuando sientes el poder del Señor, es porque tu fe es más fuerte que el miedo. Es eso lo que *Él* está esperando: que tomes ese primer momento efímero de valentía total en el que confiaste en su poder para guiarte y protegerte, y luego lo conviertas en muchos más.

La valentía sobrevino cuando, tal vez en medio de una espera terrible, abriste tu corazón justo lo suficiente para redescubrir su coraje debajo de tu miedo. Un instante así es lo único que Dios necesita para que continúes. Luego abrirás tu corazón un poco más y sentirás su poder nuevamente, como una descarga de coraje en tu espíritu dolido. Cuanto más crees en su poder, más lo usas y más completamente este echa afuera el agotador espíritu del miedo. No hay nada que debas temer cuando Dios mismo te ha proporcionado la manera de utilizar su poder.

«No quiero que tengas miedo jamás. Tu miedo interfiere entre tú y mi poder», explica el Señor.

«Pero mi espera es espantosa. Me da miedo. Hay mucho que no puedo controlar».

«Es porque no es tu tarea controlar la espera. Tu tarea es eliminar el miedo que te está controlando a *ti*».

«¿Cómo?»

«Reemplázalo con mi poder, el cuál te doy. ¿Tanto te cuesta creer que habría de darte estas cosas que necesitas?»

«No, solo que es difícil volver a encontrarlas», le digo honestamente.

«Es difícil solo cuando tú lo haces así. Es fácil cuando me miras. Mira y espera».

¿No has sabido, no has oído que el Dios eterno es Jehová, el cual creó los confines de la tierra? No desfallece, ni se fatiga con cansancio, y su entendimiento no hay quien lo alcance. Él da esfuerzo al cansado, y multiplica las fuerzas al que no tiene ningunas.

Isaías 40:28-29

Cuando te sientes débil, es cuando el espíritu del miedo es más fuerte que el espíritu de poder. Pero la elección de a cuál de los dos te aferrarás en tu corazón es siempre tuya. No hace falta que temas que el espíritu de poder del Señor desaparezca o no sea adecuado. «Mi poder es tuyo», dice el Señor, «y jamás puedes agotarlo. Confía en mí...»

Mientras esperas:

- ¿Dónde puedes usar hoy en tu espera el espíritu de poder?
- ¿Cómo dejarás que el poder de Dios elimine tu miedo?
- ¿Cual es más fuerte: tu espíritu de miedo o tu espíritu de poder? ¿Cuál está dado por Dios?

Capítulo 25
El espíritu de amor

Un espíritu de amor...

Todo el trabajo que Dios tiene para ti depende de tu espíritu de amor que se extiende hacia Él, a los demás y a ti misma. Nada de lo que necesites hacer podrá ir jamás contra eso. Usa el coraje que esto fomenta para avanzar con tu trabajo. En nuestros mundos ocupados, llenos a veces de odio, decepción, engaño y traición, el espíritu de amor se halla oculto por un fuerte espíritu de temor.

En especial en una espera difícil en la cual anhelamos nuestra propia redención, nuestro espíritu de amor titubea. Se siente débil, y el temor a sentir más dolor y más rechazo es demasiado poderoso, por lo tanto nos retraemos. Entonces nos disponemos a tan solo soportar la espera, que pesa cada día más porque estamos cada vez más alejadas de Dios. No podemos ver lo que la espera nos enseñaría.

Sentimos todo menos coraje, y el miedo deja que crezcan nuestra ira y la desconfianza en Dios y en los demás. Pero recuerda que el Señor te ha dado la

herramienta para redescubrir el coraje y usar tu espíritu de amor... ¡y qué poderoso es! Él nos instruye a cuidarnos uno al otro y a *perdonar*, no solo de mala gana, sino como Él nos perdonó.

> *Y sobre todas estas cosas vestíos de amor, que es el vínculo perfecto.*
>
> Colosenses 3:14

No hay unidad perfecta donde exista la falta de perdón. No existe el miedo donde el perdón ha tenido lugar. Es la parte del espíritu de amor que echa bien lejos el miedo, el amor perfecto de Dios que «echa fuera el temor» (1 Juan 4:18). No podemos definir este espíritu de amor, pero podemos sentir su fuerza cuando usamos nuestras herramientas dadas por Dios. Puedes elegir usar el espíritu de miedo o un espíritu de amor, pero no ambos.

«Nunca tengas miedo de perdonar», dice Dios. «Descubrirás más coraje del que puedas imaginar».

«¿Coraje para lograr atravesar mi espera?»

«Coraje para atravesar tu *vida* entera, para poder hacer todo lo que puedas necesitar hacer sin miedo».

El miedo es una emoción humana. El coraje es un don espiritual. Es tu regalo de Dios, y vuelves a descubrirlo cuando disipas lo que está ocultándolo y liberas su poder. El miedo apoyado por la falta de perdón no puede contra el espíritu de amor aplicado con el poder de Dios a través de ti.

Todas vuestras cosas sean hechas con amor.
1 Corintios 16:14

Mientras esperas:

- ¿De qué manera has permitido que el miedo te impida perdonarte a ti misma y a los demás?
- ¿En qué lugar de tu vida está el espíritu de amor titubeando o es débil?
- Encuentra hoy un lugar en tu espera para reemplazar el miedo con el espíritu de amor de Dios.

Capítulo 26
El espíritu de dominio propio

...y de dominio propio.

Sentir el poder y el amor de Dios es algo que funciona en conjunción con la mente de Dios. Algunas traducciones usan la frase «buen juicio» en este versículo. El espíritu de dominio propio o buen juicio es parte de los regalos generosos que Dios te ha dado para que no tengas miedo. Él quiere que seamos valientes y arrojadas, y nos promete una respuesta a nuestros miedos tan reales y humanos, que aumentan y cobran ímpetu cuando tenemos que esperar:

Cuando pases por las aguas, yo estaré contigo; y si por los ríos, no te anegarán. Cuando pases por el fuego, no te quemarás, ni la llama arderá en ti.
Isaías 43:2

A veces tenemos miedo de fracasar. A veces creemos que no podemos llegar a donde queremos solo porque no somos lo suficientemente fuertes o inteligentes, o no tenemos bastante coraje. Si alguna vez te

sientes así, estás equivocada, y entenderás en qué lo estás si lo piensas de forma lógica, con «buen juicio» o con «dominio propio». Piensa en ti atravesando tu espera aplicando la guía de Dios al trabajo que haces cada día, de la mejor manera que sabes.

Dios dice que esperes con propósito, no con miedo del resultado ni de tus propias insuficiencias, sino con el espíritu de dominio propio, con el buen juicio que escucha y aprende mejor durante la estadía en tu sala de espera. Si confías en el poder de Dios, lo reclamas como tuyo propio, y lo envuelves en un espíritu de amor, puedes pasar por encima del miedo con el espíritu de buen juicio que te aclara lo que es *correcto* para ti. Y cuando lo sabes, no puedes tener miedo. Dios te ha dado su Espíritu, y cuando este está vivo en tu alma (Su poder), en tu corazón (Su amor) y en tu mente (Su buen juicio), no cabe el espíritu de miedo.

Dios te conduce hasta donde necesitas estar. Y si te asustas al encontrarte en un lugar adonde el Señor no te condujo, entonces Él te enseñará a tener coraje para poder encontrar un mejor lugar mientras esperas. El espíritu de miedo intentará apoderarse de todos tus sentidos, pero el Espíritu de Dios es más grande. Te sostendrá y te alentará y te mantendrá en pie cuando sientas que vas a caer. Confía en Él. Ora hasta que entre en tu corazón.

El Espíritu de Dios nunca está más vivo que en los momentos de oración. Ve a Él, escríbele y mantente

atenta para escuchar las respuestas que echarán fuera al miedo. Él hablará a tu mente de modo que no tengas miedo de hacer el trabajo que tiene para ti... y es tan cierto que este es únicamente para ti como que cada árbol da su propio fruto: «Bendito el varón que confía en Jehová, y cuya confianza es Jehová. Porque será como el árbol plantado junto a las aguas, que junto a la corriente echará sus raíces, y no verá cuando viene el calor, sino que su hoja estará verde; y en el año de sequía no se fatigará, ni dejará de dar fruto» (Jeremías 17:7-8).

Mientras esperas:

- ¿De qué maneras has cedido tu «dominio propio» o «buen juicio» al espíritu del miedo durante tu espera?
- ¿De qué maneras puedes aplicar el espíritu de dominio propio a tu espera hoy?
- Escribe a Dios acerca de tu espíritu de buen juicio o dominio propio y escucha sus directivas.

Capítulo 27
Echar fuera al espíritu del miedo

¿Cómo sabrás que has echado fuera tu espíritu del miedo? ¿Tal vez cuando tu espera termine? Es posible, pero es un consuelo pasajero, y el espíritu del miedo es fuerte e implacable. Quiere detenerte y mantenerte lejos de tu Señor. Sabrás que has echado fuera tu espíritu del miedo cuando lo sientas debilitarse cada vez más, en dos maneras: durante tu espera y después.

Tu actitud

Si esperas con el propósito de buscar la guía y compañía del Señor, tendrás una nueva perspectiva de ti misma, fuerte y llena de coraje. Tu «espíritu de poder, de amor y de dominio propio» se te hará más y más accesible. No pensarás: «¿Qué pasará si fallo?» Solo oirás en tu corazón: «¿De qué manera me ayudará Dios?» Tendrás una actitud de valentía que nunca te fallará.

No temas, porque yo estoy contigo; no desmayes, porque yo soy tu Dios que te esfuerzo; siempre te ayudaré, siempre te sustentaré con la diestra de mi justicia.

Isaías 41:10

Tus acciones

Harás tu trabajo con confianza, sin miedo, cada día como Dios te dirige, aprendiendo mientras esperas. Sabrás cuál es tu trabajo porque el Señor te guió allí, y tendrás el coraje de cumplirlo con su Espíritu vivo en ti. Se reforzará tu actitud de coraje con cada paso que das, lo cuál te llevará a otro paso. Él ya te ha dado todo el coraje que necesitas para cada parte de tu viaje. La confianza en su poder es tuya para crecer. Cuando vuelvas a descubrir tu coraje, usa todo lo que quieras. Tienes una provisión inagotable.

Nuestro coraje no tiene que ver con saber lo que sucederá en el futuro lejano, eso sería como tener habilidades psíquicas o una bola de cristal que realmente funcione. El coraje es seguir aun cuando *no* sabes todo, simplemente confiando en Dios para guiarte en la dirección correcta paso a paso. ¿Es un acierto a ciegas? No, es la confianza en la guía de Dios y el descanso en su Espíritu. Vuelves a descubrir tu verdadero coraje frente al miedo, y luego ocurre algo gracioso: desaparece el miedo.

Una visión recordada de nuevo

A veces me gusta recordar una «visión» que solía tener hace muchos años. No era ni un ensueño diurno ni un sueño nocturno. Era solo una escena en mi mente que venía a mí cuando más la necesitaba.

Durante una espera muy penosa y dolorosa, un período espantoso de mi vida, permanecí en mi cama orando, pero solo en mi mente porque estaba tan perdida que ni siquiera podía formar las palabras. Me sentía desprovista de toda fuerza o coraje y también de la esperanza de volver a descubrir algo que alguna vez había tenido. Pero entonces, la visión comenzaba a venir.

Cada noche, al quedarme quieta y calma después de enjugar el equivalente a un año de lágrimas, me veía caminando en la cuerda floja, con un tambaleante paso delante de otro. Luego miraba abajo y allí, directamente debajo de la cuerda, estaba la enorme mano de Dios, su palma abierta y suave, lista para recibirme amorosamente si caía. No había palabras, solo la visión reapareciendo de forma constante, la cual apaciguaba momentáneamente mi dolor y daba lugar al reposo. Al final me dormía con esa visión en mi corazón, un consuelo como ningún otro.

Cuando el miedo que estás enfrentando en tu espera es casi tangible, hazlo desaparecer con el consuelo del coraje de Dios que Él ansía compartir contigo. No estás sola, porque el Señor está esperando también debajo de tu cuerda floja. Tal vez esta se

encuentra instalada en tu sala de espera, y debajo, está su mano suave y segura.

«¿Dejarás que se vaya el miedo ahora?», pregunta Él.

«Quiero hacerlo. Quiero sentir tu coraje y mantener lejos los sentimientos atemorizantes. Son muy perturbadores».

«Tienes algo para eso también, ¿sabías? Es mi paz que soplé en ti en el principio».

«¿Al principio de mi espera?»

«Al principio de tu vida. Está allí, esperando también que la vuelvas a encontrar».

«¿Me mostrarás cómo mientras esperamos?»

«Por supuesto. No vas a decirme que tienes miedo...»

Ahí iba otra vez, llevándome cada vez más hacia la salida de mi sala de espera y cada vez más cerca de Él. *Gracias Señor.*

Mientras esperas:

- ¿De qué maneras puedes remplazar una actitud de miedo con una actitud de coraje hoy?
- ¿Qué acciones llenas de coraje tuviste miedo de llevar a cabo?
- Imagínate en la visión de la «cuerda floja». ¿Qué ves abajo? ¿Cómo volverás a descubrir el coraje para lograr cruzar?

Señor, *parece mucho más fácil tener*
miedo que coraje, y sin embargo,
sabes que mi espíritu añora
el coraje que solo tú proporcionas.
Muéstrame el poder que
has diseñado para combatir el miedo.
Muéstrame el amor que
es más fuerte que el pasado.
Muéstrame el dominio propio que
me ayuda a seguir el curso.
Muéstrame el coraje
que ya me has dado para esta espera.
Muéstrame mi miedo,
el miedo débil y sin fundamento que se
desvanece con tu toque.
Luego muéstrame las maravillas
que aparecen en su huella.

El coraje es el camino por el que viaja tu trabajo. El miedo es solo un bache que llenas con tu fe.

Parte 6

Volver a descubrir la paz oculta por la preocupación

*Por nada estéis afanosos,
sino sean conocidas vuestras peticiones
delante de Dios en toda oración y ruego,
con acción de gracias.
Y la paz de Dios,
que sobrepasa todo entendimiento,
guardará vuestros corazones
y vuestros pensamientos
en Cristo Jesús.*

Filipenses 4:6-7

Capítulo 28
Extraviar la paz de Dios

«Pareces inquieta», me dice Dios. «¿Por qué luchas tanto?»

«Estoy preocupada por tantas cosas, y estaba pensando si sentiré alguna vez esa paz que dices es mía, que dices que ya tengo».

«Sí. Mi paz está contigo, pero no la puedes sentir si no vienes a mis brazos. El camino que debes tomar para volver a descubrirla es transitar tu preocupación. No tengas miedo».

«Pero mi preocupación es espesa y densa. No sé *cómo* transitarla».

«Creyendo que no existe».

¿Acaso no podrías ser un poco más vago, Señor? Allí estaba yo, tan insegura en mi espera, y Dios me daba un acertijo. No veía cómo atravesar mi preocupación y llegar al otro lado, pero había aprendido a no tener miedo del viaje ni dudar de la dirección del Señor. Necesitaba con desesperación sentir también su paz, en mi sala de espera o no, y sin embargo esta parecía ajena a mí. ¿Por qué no pude creer y confiar y sentir la paz que Dios me había otorgado? ¿Dónde estaba la paz que había extraviado? Debía estar allí, Dios me decía eso. Debía ser mía aun, porque Dios

decía que no habíamos acabado con el trabajo, y no podría hacer su trabajo sin su paz. De modo que yo sabía que debía estar allí, esperando, camuflada entre las preocupaciones que Él me ayudaría a dispersar como piedras en un barranco, perdidas en la profundidad de algo mucho más grande. Tu paz está allí también, aunque no la veas en este momento.

Estamos atribulados en todo, mas no angustiados; en apuros, mas no desesperados; perseguidos, mas no desamparados; derribados, pero no destruidos.
2 Corintios 4:8-9

La paz de esta vida

¿Alguna vez observaste a un niño durmiendo? Solía mirar a mi hijo cuando tenía tres o cuatro años y maravillarme por la apariencia de pura paz que mostraba su cara dormida. Lo más asombroso era que despierto tenía más o menos el mismo aspecto. Sentía mucha paz en su vida cotidiana, una total confianza en que yo estaría allí para cuidarle, que recibiría comida, abrigo y seguridad. Estaba en paz con su mundo, aunque fuera un mundo muy protegido. Pero ahora es adolescente, y a veces veo un aspecto inquieto en su rostro. Su mundo no es tan tranquilo como antes, y hay indicios de preocupación e incertidumbre que tiñen la tranquilidad que hubo una vez. Nosotras somos todas así.

Crecemos en un mundo que puede ser todo menos tranquilo, y ninguna de nosotras podemos jamás recuperar esa clase única de paz que tiene una niña, esa seguridad que nunca fue amenazada, propia de una vida apenas vivida. No la podemos recuperar porque esa clase de paz está basada en una fe que nunca fue probada. ¡La edad adulta trae consigo una fe probada muy a menudo! La edad adulta conlleva tiempos de espera que amenazan todo lo que hemos aprendido o creído. La espera es capaz de perturbar la paz que pensamos haber invocado como propia. Pero no es necesario que sea así. La serenidad es posible nuevamente, solo que de una manera distinta.

Estas cosas os he hablado para que en mi tengáis paz. En el mundo tendréis aflicción; pero confiad, yo he vencido al mundo.

Juan 16:33

Como adultos, podemos tener y conservar algo aun mejor que la paz de una niña. Podemos tener una paz basada en el pleno conocimiento del Señor y sus promesas, en una fe que ha sido probada y superó la prueba, en una relación única, uno a uno con Dios.

Cuando debemos esperar, podemos sentir que ese consuelo y esa paz desaparecen, como la luz de una vela apagada por la fuerza de un grito de enojo. Perdemos el camino y Dios nos proporciona la guía. Perdemos nuestro coraje y Dios nos da fuerzas. No obstante, nos aferramos a nuestra preocupación porque el mundo en que

vivimos la crea nuevamente cada mañana. Cada día, tenemos que luchar contra el mundo y nosotras mismas para conseguir lo que tan desesperadamente queremos y no podemos ver... la paz del Señor que ha habitado dentro de nosotros desde el principio. Nuestro lado humano lucha, el espíritu siente la necesidad de renovación. «Está bien», dice Dios, «ahora es el momento».

¿Qué tiene el esperar que nos hace preocuparnos tanto? Lo mismo que nos permite profundizar nuestra relación con Dios: *tiempo*. Cuanto más tiempo pasa durante nuestra espera, más nos preocupamos porque cuestionamos todo de nuevo. Cuanto más tiempo pasa mientras esperamos con propósito junto a Dios, más cerca de Él llegamos. Durante el transcurso del tiempo, o bien nos preocupamos, o aprendemos y crecemos. El tiempo pasa igual.

Cuando no somos capaces de confiar en el control de Dios de nuestro tiempo es cuando crece la preocupación, plantada como un bosque espeso entre nosotras y Él, un bosque que crece denso, rápido y alto. Y sin embargo, es posible transitarlo dando un paso en la dirección correcta.

«¿No quieres volver a descubrir tu paz?», pregunta el Señor.

«Por supuesto que sí, pero me siento como si mi espera nunca fuera a acabar. Su dolor me ciega».

«¿Qué ves?»

«Mis preocupaciones, enormes y espantosas».

«Es que las ves desde allá. Desde aquí son planas y dóciles». Hasta sus palabras suenan calmas y seguras.

«¿Cómo puedo verlas así?»

«Pasa por aquí».

A veces es difícil disponerse a dar ese paso y creer que Dios conoce lo mejor, aun cuando vemos nuestra parte del plan y sentimos el coraje de participar en el. El tiempo pasa lentamente y cambia tu enfoque. Te olvidas de lo lejos que has llegado y cuánto has crecido. Cuando el mundo dice que estás equivocada al reclamar la paz de Dios y no sientes sus respuestas en tu corazón, es fácil volver a caer en las preocupaciones que te pusieron en tu sala de espera en el principio. Te preguntas si la paz que añoras alguna vez será verdaderamente tuya. No hace falta preocuparte por esto. Dicha paz ya está ahí. Usa tu tiempo de espera para redescubrirla.

Mi Dios, pues, suplirá todo lo que os falta conforme a sus riquezas en gloria en Cristo Jesús.
Filipenses 4:19

Mientras esperas:

- ¿De qué maneras tu espera ha ocultado de ti la paz de Dios?
- ¿Dónde necesitas sentir la paz de Dios en lugar del control del mundo?
- ¿Qué paso darás hoy para llenar tu tiempo de espera con más paz y menos preocupación?

Capítulo 29
Volver a descubrir la paz de Dios

Así que, ¿dónde está esa paz elusiva que quieres? Está escondida debajo de la preocupación, porque no puedes estar tranquila y preocupada al mismo tiempo. Esto no funciona. Una de las dos emociones finalmente ganará. Tal cosa es aplicable a todo lo que Dios ya te ha dado. Queda para ti elegir cual abrazarás y reclamarás como tuya propia: la guía o la duda, el coraje o el miedo, y sí, la paz o la preocupación. ¿Cuáles crees que Dios necesita que sientas para hacer tu trabajo?

Mientras esperas, puedes escudriñar su corazón y descansar en sus promesas. No hace falta vivir con el corazón roto y la mente perturbada, porque si creemos, podemos «asegurar nuestros corazones delante de él; pues si nuestro corazón nos reprende, mayor que nuestro corazón es Dios, y él sabe todas las cosas» (1 Juan 3:19-20).

«Si quieres sentir la paz, tienes que inhalarla y exhalar la preocupación. Inhala mis promesas, inhala mi amor, inhala mi compasión. Exhala la ira, exhala la desconfianza, exhala las ocupaciones que te mantiene lejos de mí».

«Señor, por favor muéstrame la manera».

«¿Alguna vez no te he mostrado lo que te hacía falta saber? Confía en mí y vuelve a descubrir la paz que te falta. Necesito que confíes en mí».

«Pero mi fe es débil. ¿Cómo puedo confiar cuando me siento tan insegura?»

«Mira dentro de tu corazón. Para sentir mi paz, debes confiar en que te ayudaré a volver a descubrirla. Para encontrarla, debes creer que *ya está allí*. Empieza ahora».

La promesa fue demasiado grandiosa como para dejarla pasar. Tenía que intentar.

«Bien. Paso número uno. ¿Puedo lograr esto?»

«Con mi ayuda, sí. Estamos en esto juntos, ¿recuerdas?»

«Deseo tanto despertarme en tu paz».

«Puedes. Yo nunca duermo, eso lo sabes...»

Me encanta cuando Él me advierte lo obvio. Dios me dijo que encontrara consuelo en nuestras conversaciones. Las palabras que compartimos eran parte del propósito, parte de conocer mi lugar en su plan. Me desafió a revisar las veces que me había equivocado en preocuparme al esperar. Me desafió a pensar si Él alguna vez me había conducido mal, o si sus respuestas alguna vez habían llegado fuera de tiempo. No importa para qué había esperado, Dios siempre estuvo allí conmigo, tratando de que descansara en su paz. Yo me resistía y muchas veces dudaba, pero eso

no cambió el hecho de que Él siempre estuviera allí. Eso puedo verlo ahora al mirar hacia atrás.

Puedo ver cómo ponía resistencia a la paz que Él quería darme porque creía saber lo mejor. Profesaba querer su guía, coraje y paz, pero al contrario, quería su aprobación, respuestas y aplauso por haber manejado algo a solas. Cuando rechacé su ayuda y manejé algo sin Él, lo mejor que pude, lo que sentí después no era lo esperado. Mis esfuerzos jamás me trajeron la clase de paz que tanto añoraba. Me estaba engañando a mí misma creyendo que era la responsable de fabricar mi paz.

Todo el tiempo, la paz y todo el resto de lo que necesitaba ya estaban allí, escondidos por mi propia inseguridad disfrazada bajo la apariencia de control, y fue en mis tiempos de espera que descubrí estos regalos.

Sé que tu espera te está pesando en este momento, y sé que duele. Conozco cómo uno se siente al estar desesperada por solo un fugaz momento de paz entre el dolor y la confusión. Conozco cómo uno se siente al necesitar a alguien que te asegure que estarás bien. Y sé que hay una manera garantizada e instantánea de sentir la paz de Dios mientras esperas. Ahora mismo, escríbele en tu librito del café, y ora solo una palabra: *aquí*.

Aquí es donde estoy, ahora, necesitando tu paz. Aquí es donde me quedo parada, esperando que me ayudes. Aquí es donde empiezo a descubrir el propósito

de mi espera. Aquí es donde no me preocupo más, al menos por este instante. Aquí está mi corazón vacío, entregado a ti, Señor, para llenarlo con paz.

Está *aquí*. Está en paz. Luego mañana, escribe a Dios un poco más, y vuelve a llenar tu corazón hasta colmarlo. Cada día, escucha cuando Dios te habla para que puedan transitar juntos tu preocupación. Al aprender a descubrir quién eres, encontrarás que primero eres una niña de Dios, una niña tenida en paz, amada y querida, y nunca jamás abandonada por el Único que está a cargo de todo.

> *¿Quién me ha dado a mí primero, para que yo restituya? Todo lo que hay debajo del cielo es mío.*
>
> Job 41:11

Mientras esperas:

- ¿Cuál es un paso que puedes dar en tu viaje para redescubrir la paz de Dios? Escríbelo en tu librito del café.
- ¿Qué debes inhalar y exhalar en la paz de Dios? Haz una lista y elimina las cosas una a una.

Capítulo 30
Entender la paz de Dios

«¡Desearía que no te resistieses tan fuertemente a mi paz! Esto no es difícil de entender», me dice el Señor.

«Sí, sé que me dijiste que ya la tengo, y lo estoy intentando, pero el viaje para volver a descubrirla parece largo y traicionero».

«¿No ves las señales de guía?»

«¿Hay *señales*? ¿Dónde?» ¿Me estaba tratando de engañar?

Dios se sonrió.

«En tu sala de espera».

Me ganó otra vez.

No te angusties por nada...

¿Cómo puedes «no inquietarte por nada» en medio de una terrible espera por algo que necesitas con desesperación, cuando el tiempo pasa tan lento y todavía no llegan tus respuestas? Puedes «no inquietarte por nada» aun en la espera más difícil porque

Dios te da una alternativa a la preocupación. «Entrégamela», dice Él.

> *No se inquieten por nada; más bien en toda ocasión, con oración y ruego, presenten sus peticiones a Dios y denle gracias.*
>
> Filipenses 4:6, NVI

¿Puede ser más claro? «En toda ocasión» significa en toda la espera. ¿No es eso el hábito que estás cultivando en tu librito del café, escribiendo sobre cada cosa que te perturba, en oración y ruego (o petición), dando gracias a Dios y alabándole por sus maravillosas bendiciones, desahogándote de *todo* lo que llena tu corazón? Para eso es tu tiempo con el librito del café, la calma a solas entre tú y Dios.

Todo en mi librito del café es grande. Hay preocupaciones de la familia, presiones del trabajo y asuntos personales. Más vale que no preguntara cómo, sino *por qué* querría Dios ocuparse de todo eso y traerme una paz para el reposo de mi alma beligerante. ¿Se quedaría conmigo en mi sala de espera durante suficiente tiempo como para instalar en mi mundo esa paz del suyo? La respuesta es sí, siempre, eternamente, no importa cuánto signifique «en toda ocasión», ni lo desagradable o confuso que fuere, ni cuánto tiempo lo haya mantenido lejos de Él. Lo quiere todo, y yo no tendré paz hasta que le dé todo a Él.

> *La paz os dejo, mi paz os doy; yo no os la doy como el mundo la da. No se turbe vuestro corazón, ni tengan miedo.*
>
> Juan 14:27

Si me permito cuestionar la devoción del Señor, es porque el mundo está más cerca de mi corazón que Él. Es porque mis pensamientos y mi razonamiento, tan humanos, me han hecho cuestionar lo que no puedo ver ni tocar. Pero hay más que solamente la exhortación de Dios a darle mis preocupaciones. Hay una promesa también.

> *Y la paz de Dios, que sobrepasa todo entendimiento, guardará vuestros corazones y vuestros pensamientos en Cristo Jesús.*
>
> Filipenses 4:7

¡Bien, esto es bastante claro, aun para *mí!* Qué hermoso... una promesa de «la paz de Dios» para ti y para mí. ¡La quiero! Quiero que «la paz de Dios» guarde mi corazón y mis pensamientos, mi corazón y mente que son azotados y abatidos por el mundo y mi espera. La paz de Dios es como el sol. No la puedo ver todo el tiempo, por lo que pienso que se ha desvanecido, pero nunca se va. Cuando no puedo ver su paz, mi preocupación se ha interpuesto en el camino como una nube ocultando al sol. Dios dice que puedo remplazar esa preocupación con mi trabajo

y su propósito, pero que le dé todo a Él. Puedo echar fuera la nube por mi propia voluntad y gozar de la más profunda paz que está dentro de mí siempre. Aun cuando me he alejado ha estado allí, como un rayo de sol para guiarme de regreso, pasando por alto todo el caos, más cerca del Señor.

Pues Dios no es Dios de confusión, sino de paz.
1 Corintios 14:33

Mientras esperas:

- ¿Qué de esta espera te causa angustia?
- ¿Cómo confiarás a Dios tu preocupación?
- ¿A qué distancia de ti está «la paz de Dios» en este momento? Empieza a quitar tus nubes de en medio.

Capítulo 31
Paz durante la espera

Entonces le dijeron: ¿Qué debemos hacer para poner en práctica las obras de Dios? Respondió Jesús y les dijo: Esta es la obra de Dios, que creáis en el que él ha enviado.

Juan 6:28-29

«¿Puedes esperar ahora con el propósito de redescubrir mi paz que ansías y necesitas?», pregunta Dios.

«¡Podría sentir bastante paz si se terminara mi espera!», ofrezco, pensando por qué siquiera intento contestar.

«Lo importante no es eso», dice Él. «Quiero que vuelvas a descubrir la paz que te llevará a atravesar tu espera, y que confíes en que te llevará hacia donde deseo dirigirte».

«¿Por qué *así*?», protesto.

«Porque tu espera terminará, y luego empezarás a preocuparte nuevamente de que yo no sea suficiente, o harás que la paz transitoria que sientes dependa del resultado de tu espera, y todavía estarás apartada de mí».

«Pero, ¿cómo vuelvo a descubrir tu paz *a través de* mi espera?»

«Olvídate de la espera», dijo Dios.

¡Vaya! Obviamente se había perdido el hilo. ¿O acaso le entendí mal?

«¿Me lo puedes repetir?»

«Me escuchaste bien. Olvídate de la espera. Olvídala de manera que cambies tu enfoque de la espera hacia mí. Enfócate solo en mí. La espera se terminará cuando sea el momento. Por ahora olvídala y en todo momento ven a mí».

Me estaba costando seguir su hilo de razonamiento aquí.

«¿Mi espera no importa?»

«Por supuesto que importa, pero terminará. La paz que te es menester es más importante y jamás terminará. No puedes hacer mi trabajo sin sentir mi paz, porque toda la guía y el coraje en el mundo son provisorios si no vuelves a descubrir mi paz dentro de ti. Necesito que entiendas y te aferres a esa paz. Allí es donde Yo Soy, y tenemos mucho que hacer».

Dios tenía razón en una cosa: Olvidarme de mi espera seguramente me iba a costar trabajo, sin tiempo para ser paciente cuando Él me había encargado tal propósito. Sentí que mi sala de espera estaba llena de jirafas de color rosa y verde, y que Dios recién acababa de decirme que pensara en todo *menos* en jirafas color rosa y verde. Mi espera era lo más grande en

mis pensamientos, y el Señor decía que la dejara e hiciera que Él fuera lo más grande, mientras el dolor de mi espera quedaba todo a mi alrededor, sobrecogiéndome entre las sombras de las manchas de color rosa y verde. Tenía razón, por supuesto, pero me quedé pensando de qué manera podría alguna vez aprender.

De modo que le escribí. Le pedí que me ayudara a oír su guía y tener el coraje de seguir. Me pregunté a mí misma si creía que podría lograr transitar esta espera *sin* la paz de Dios, y me reí de mi propia pregunta. Se estaba aclarando la respuesta, y lo que había parecido tan complicado se hizo muy simple. Tuve que elegir solo una opción: o angustiarme por todo o no angustiarme por nada. Entregarle al Señor todo o no entregarle nada. No había un terreno medio. La gracia de Dios era lo único que podría aliviar la pesadumbre de mi corazón.

El mundo y la espera que podía ver quedaron fuera de mi control. Mi camino y mis pasos estaban bajo mi control. Lo que pude tocar quedaba impotente cuando trataba de trazar mi propio curso. Lo que pude sentir era inestimable cuando reclamé la paz de Dios y comencé allí.

Nuevamente, este solo paso es suficiente para disponer tu corazón y así poder redescubrir la paz de Dios *a través de* tu espera, a través de todo lo que duele. Él está justo a tu lado.

Lámpara es a mis pies tu palabra, y lumbrera a mi camino.

Salmo 119:105

Mientras esperas:

- ¿Cómo puedes olvidar tu espera y volver a enfocar tu atención en Dios?
- Escribe cómo te sientes cuando pones a un lado tus preocupaciones por la espera, aun por poco tiempo. ¿De qué manera te ayuda eso a volver a descubrir la paz de Dios?

Capítulo 32
Nuevamente, los beneficios asombrosos

Cada bendición que nos sopla el Señor rebosa de su gracia. Esta te circundará desde cada dirección como el verano y sentirás calidez sobre tu corazón. Tu espera será menos como un *suceso* en tu vida y se convertirá más en el *viaje* de tu vida, mientras sigues acercándote cada vez más a Dios. Pasado, presente y futuro se juntan para revelarte su paz envolvente que te sostiene a través de todo. Puedes reconocerla tan bien desde tu sala de espera, cuando has elegido entregar la angustia y las preocupaciones a Dios. Entonces puedes ver aquellas «cosas eternas y no vistas» y cosechar los asombrosos beneficios de la paz de Dios dada a ti, desde el principio, sin fin.

Liberación del pasado

Una espera es un momento perfecto para liberarse del pasado. Si estás reteniendo alguna trasgresión del pasado que está cerrando el paso de la paz de Dios

hacia tu corazón, deja que Dios la quite de en medio. Usa tu coraje para extenderte hacia Dios y «amar mucho» tal como la mujer que había pecado pero creyó (Lucas 7:36-50). La paz de Dios ya esta allí, de modo tal que no debes angustiarte más por el pasado. Mientras esperas, con un propósito deja ir el pasado, pues lo mejor todavía está por venir. Ten solo un poco de fe, y el Señor creerá en ti. Entonces podrás reclamar esta bendición como tuya: «Él dijo a la mujer: Tu fe te ha salvado, ve en paz» (Lucas 7:50).

Confianza en el futuro

El futuro lejano puede ser poco claro, pero el futuro día por día es todo lo que necesitas ver. Y la paz de hoy que te lleve hacia mañana será la paz que mañana te llevará hacia el próximo día. No hace falta que te preocupes sobre el futuro de tu espera porque Dios ya lo incluyó en su «todo». Tu fe crece más fuerte con cada latido de tu corazón cuando descansas en la paz de Dios que llena cada momento como la sangre en tus venas. No cabe otra cosa, y sin embargo es todo lo que precisas.

En paz me acostaré, y asimismo dormiré; porque solo tú, Jehová, me haces vivir confiado.

Salmo 4:8

Apreciación del presente

Redescubrir y sentir la enorme paz de Dios llena cada día hasta colmarlo. «Enfócate en mí», dijo Él. Y cuando haces así, los días pasados en tu sala de espera se llenan con más trabajo y menos preocupación. No importa lo difícil o dolorosa que sea tu espera, no es más grande que los planes de Dios para hoy. Esa sensación de esperanza, por pequeña que sea, es su manera de decirte que aprecies y valores este día, que no lo malgastes con preocupación por una espera.

No somos capaces de reconocer la bendición única que es cada día porque desaparece en un parpadeo. Damos los días por sentado y nos quejamos cuando no traen el fin de nuestra espera. Pero cuando cambias tu enfoque y confías en que Dios está a cargo de este día, lo ves como el inestimable regalo que es. El mismo se llena de potencial y de propósito, envuelto en la paz de Dios, listo para ti. Tu fe le da valor.

Y todo lo que hacéis, sea de palabra o de hecho, hacedlo todo en el nombre del Señor Jesús, dando gracias a Dios Padre por medio de él.

Colosenses 3:17

Mientras esperas:

- ¿A qué parte de tu pasado necesitas aplicar la paz de Dios?
- ¿De qué manera se ve distinto tu futuro cuando lo consideras resguardado por la paz de Dios?
- Aprecia el hoy a través de llenarlo con más trabajo y menos preocupación. Escribe a Dios acerca de cómo esperaste con propósito al apreciar hoy.

> **Señor,** a veces mi angustia es tan fuerte.
> Me abruma y esconde
> la paz que me has dado.
> Por favor ayúdame a volver a descubrir tu paz
> y quitarme mis preocupaciones por el pasado
> que no puedo cambiar.
> Por favor, ayúdame a volver a descubrir tu paz
> que me concede confianza en un futuro
> que no puedo ver.
> Por favor, ayúdame a volver a descubrir tu paz
> para aprender y crecer a través de mi espera
> al cambiar mi enfoque para reposar en ti,
> hoy y cada día.

La paz del Señor es mucho más grande que tu angustia... solo te hace falta elegir cuál de las dos colmará más tu corazón.

Parte 7

Cuando acaba la espera

*Si no me ayudara Jehová,
pronto moriría mi alma en el silencio.
Cuando yo decía: Mi pie resbala,
tu misericordia, oh Jehová, me sustentaba...
tus consolaciones alegraban mi alma.*

Salmo 94:17-19

Capítulo 33
Descubrir el propósito

«¿Ahora estás contenta? Ya se terminó tu espera», me dice Dios, sonriendo.

«Estoy contenta ahora», le digo, pero me pregunto si Él sabe por qué.

Cuando la espera externa se termina, sentimos un alivio enorme. Aunque la espera haya terminado o no tal como deseábamos, nos sentimos muy bien por haberla terminado. Sentimos que podemos respirar nuevamente y planificar otra vez, y si nos descuidamos, tratamos de tomar el control de nuevo. Ese es el peligro más grande al terminar una espera, el pozo más hondo para tragar tu progreso durante tu viaje más importante.

Tenemos que cuidarnos de que la visión posterior de una espera terminada no nos muestre de forma equivocada un dolor que sobrellevamos a solas. Al contrario, necesitamos una rendición de cuentas bien precisa, detallando el descubrimiento que compartimos con el Señor. Si empezamos a ver la esperanza como solo un paso externo en nuestras vidas

mortales, ocultamos su verdadero propósito espiritual. Perderemos la parte donde la entregamos a Dios, aprendiendo a confiar en que Él tiene para ella un uso mucho más allá de todo lo que podemos ver. Nuestra tarea es, primero y siempre, *esperar con un propósito*.

No debemos olvidar que el crecimiento que Dios necesitaba que tuviésemos fue la razón por la cual trabajamos y esperamos. No importa cuánto crecimiento, ni en qué dirección Dios lo planeó, y tampoco importa lo ocurrido en lo exterior. La búsqueda de tu propio crecimiento y comunión es en verdad un propósito glorioso. Solamente a través de acercarte lo suficiente a Dios puedes oírle, de modo que puedas llevar las lecciones de esta espera hasta la otra.

«Espero que confiarás ahora en que tu sala de espera es por tu beneficio. No es para fastidiarte sino para fortalecerte. Yo siempre estoy aquí, en tu sala de espera, la construí para ti».

«Ahora lo sé. Tantas veces he creído que estaba aquí sola. He perdido mucho tiempo».

«Nada se perdió. Yo estaba esperando».

Si has esperado con propósito, has hecho un descubrimiento poderoso y liberador: la manera en que terminó la espera no fue tan importante como lo que sucedió en tu corazón durante la misma. Lo que comenzaste con tan solo un paso saliendo de tu sala de espera fue un viaje que te llevó adonde te condujo

el Señor, un paso de fe que recorrió kilómetros y kilómetros de dudas, miedos y angustias. La perspectiva de Dios es mucho más clara que la nuestra... de nuestra espera, de su plan, del verdadero propósito. Necesitas alcanzar a ver solamente a Dios, y Él está allí mismo a tu lado, siempre conduciendo. Entonces le sigues.

Tal vez necesitabas redescubrir la guía del Señor durante esta espera. Tal vez era el coraje que necesitabas resucitar de entre tu miedo. Tal vez necesitabas con desesperación volver a conectarte con la paz que solo Dios da. O tal vez se trató de otra cosa que solo Dios pudo revelarte, algo que pudiste encontrar únicamente al acercarte más a Él.

No importa lo que necesitabas, estuvo allí todo el tiempo porque Él sabía que lo necesitabas, por eso te lo dio, junto con tu corazón, para que tu corazón y sus regalos para ti estuviesen siempre vinculados. Aun cuando tratemos de esconder los regalos que Él nos ha dado, no podemos hacerlo, porque cada latido de nuestro corazón los extrae desde abajo del dolor para que podamos reclamarlos en un instante, por completo y sin fallar. Nuestro tiempo de espera se siente pesado y agotador, pero vale la pena y nos alimenta porque estamos conectadas con Dios a través de un Espíritu invisible que canaliza todo hacia nosotras. Él conoce nuestras almas como el viento conoce las olas. ¿Cómo puedes alguna vez dudar del poder del Señor?

¿Quién midió las aguas con el hueco de su mano y los cielos con su palmo, con tres dedos juntó el polvo de la tierra, y pesó los montes con balanza y con pesas los collados? ¿Quién enseñó al Espíritu de Jehová, o le aconsejó enseñándole? ¿A quién pidió consejo para ser avisado? ¿Quién le enseñó el camino del juicio, o le enseñó ciencia, o le mostró la senda de la prudencia?

Isaías 40:12-14

Después de la espera:

- ¿Qué redescubriste durante tu espera?
- Escribe sobre cuánto más unida al Señor te sientes ahora.
- ¿Cómo te acercarás aun más?

Capítulo 34
Cuando tienes que esperar de nuevo

Lograr atravesar la espera que te trajo hasta aquí es tan solo otro paso en tu viaje con Dios. Es una experiencia que comparten, tú y Él, mientras vuelves a descubrir las bendiciones maravillosas que te ha dado. Tu espera tiene que ver con aprender a usar esos regalos para ti misma y para el trabajo que Él ha planificado para ti. Esperar con propósito revela los regalos. Cada espera te desafía de nuevo para revelar otro regalo, el que necesitas más *en ese momento*.

Sin embargo, vivimos constantemente un nuevo comienzo cada día, porque volvemos a caer muy fácil en los malos hábitos cuando nuestras vidas llegan a alguna interrupción en un mal momento. Nos sentimos frustradas con nuestras esperas por las exigencias mundanas y por nuestros intentos tercos (e inútiles) de hacer que Dios se acomode a nuestros esquemas. A veces es difícil esperar con propósito, sin importar cuánto aprendimos en nuestras salas de espera, porque vemos estas esperas como huecos exteriores y no podemos salir de ellos aunque hagamos lo que fuere. Resistimos el tiempo de espera, gastadas y agotadas por la lucha.

Nunca frustrado, Dios está justo ahí, no importa a qué lugar nos volvamos. «¡Eh! Ve más despacio, este

tiempo es mío también, y tiene un propósito. Vamos a renovar tu espíritu. Te enseñaré cómo», dice Él.

Tan agraviantes somos y oponemos tantas resistencias, pero Él nunca se da por vencido. Él estará en tu próxima espera, y te encontrará donde sea que estés. Si recaíste en un lugar lleno de duda, desconfianza e inquietudes, Él comenzará allí. Si tu fe es fuerte pero tu coraje es débil, trabajará con eso. No hay lugar donde Él no vaya a estar, no hay necesidad que no vaya a suplir, ni espera que no pueda usar.

Lámpara de Jehová es el espíritu del hombre, la cual escudriña lo más profundo del corazón.
Proverbios 20:27

De modo que cuando venga tu próxima espera, y seguramente será en el que parezca el más inconveniente de los momentos, recuerda buscar lo que te hace falta dentro de ti, en tu espíritu. Usa tu tiempo para encontrarlo empezando *donde* estás y descubriendo cada día más acerca de *quién* eres. No hace falta preocuparte con el reloj porque el Señor nunca llega tarde. Sin embargo, ¡sé muy bien que a veces sus propósitos para nosotras parecen mucho más como demoras!

Limitadas por nuestras propias imperfecciones, seguimos luchando sin el beneficio de su sabiduría y fuerza que nunca fallan. Tropezamos y caemos, pero a Dios *no le importa*. Él no nos juzga como una causa perdida por nuestra falta de paciencia, porque Él sabe que nuestra humana preocupación con la prisa

es justamente eso... un hábito humano que podemos doblegar y reformar para llegar a ser un poco más como Él a través de cada espera. El mejor momento de hacernos reconocer esa oportunidad es durante una espera, cuando *tenemos* que presionar el botón de pausa y tomar aliento para mirar el mundo que estamos creando con cada segundo de nuestro tiempo.

Gastamos nuestras vidas mortales en las cosas por las que esperamos, que son *externas*. A través de la espera, salvamos nuestras vidas espirituales con las cosas que volvemos a descubrir *internamente*. Dios nos desafía a caminar estrechamente con Él y encontrar el propósito, sin importarnos cuanto tiempo nos tome. Podemos abandonar la búsqueda de la elusiva paciencia tan difícil de encontrar durante esos momentos, pero no podemos permanecer inactivas. El trabajo de Dios exige nuestro compromiso y nuestra esperanza, nuestra atención y nuestra confianza, completamente, sin retener nada. ¡Y no hay tiempo para tener paciencia con ese trabajo! Los descubrimientos nos esperan.

> *No nos cansemos, pues, de hacer bien; porque a su tiempo segaremos, si no desmayamos.*
> Gálatas 6:9

Una ayuda inesperada para tu espera

De vez en cuando, en el medio de una espera difícil, encontrarás una sorpresa. Como una moneda en el

camino, que no parecerá mucho, y la persona que la dejó caer nunca se dará cuenta, pero tú la levantarás de todos modos y la guardarás en tu bolsillo. La moneda parece igual al resto, pero es diferente. Te acordarás de cuándo la encontraste y dónde. Y podría ser algo que necesitaras más adelante.

Había una señora maravillosa con quien trabajé varios años atrás. Tenía más edad que yo y fuimos nada más que conocidas en la pequeña empresa, pero siempre admiré su fuerza y su fe sin vacilación. Un día ella «dejó caer una moneda» que yo tomé. Esto sucedió en el tiempo en que las reservas de petróleo y la tala indiscriminada de la selva amazónica, con la consecuente disminución de recursos naturales, eran noticias de primera plana cada día. La destrucción del planeta por el hombre era la preocupación de todo el mundo.

Un grupo nuestro estaba conversando acerca de los deprimentes pronósticos, y ella descartó al alarmista más vociferante con un gesto de su mano y una fe que yo querría para mí.

«Dios todavía está a cargo», dijo ella, echando la cabeza para atrás como solía hacer con frecuencia, siempre bastante confiada en todo lo que hacía.

Esta mujer no era un avestruz, que esconde la cabeza para que los problemas no existan. Ella reconocía la destrucción que trae la civilización consigo y los desafíos que todos debemos enfrentar, pero su visión de la situación era a través de los ojos de la fe y la confianza, la humildad y la creencia en un Dios el cual ella sabía que estaba a cargo. Ella había redescubierto la

guía, el coraje y la paz que necesitaba para estructurar cada día de su vida.

Tomé su comentario y lo guardé en mi corazón. Y a lo largo de los años, nunca he olvidado el lugar donde lo encontré. Escucho sus palabras de tanto en tanto, en los momentos en que más las necesito, y hago todo lo posible para trasmitirlas a otros.

> *Cada uno según el don que ha recibido, minístrelo a los otros, como buenos administradores de la multiforme gracia de Dios.*
>
> 1 Pedro 4:10

Nuestra sala de espera no es un tipo de ratonera espiritual que Dios disimula con un truco. Es un aula, no un calabozo. Recuerda llevar tu librito del café a tu próxima espera. Toma apuntes, estudia, aprende. Hay otra espera garantizada. La ayuda de Dios está garantizada. Usa ambas cosas.

Después de la esperas:

- ¿Qué hábitos conocidos tuviste que tratar y superar durante esta espera?
- Recuerda alguna ocasión en que alguien «dejó caer una moneda» que te benefició. ¿Cómo puedes pasarla a otros?

Capítulo 35
Ayudar a otros a esperar

Bendito sea el Dios y Padre de nuestro Señor Jesucristo, Padre de misericordias y Dios de toda consolación, el cual nos consuela en todas nuestras tribulaciones, para que podamos también nosotros consolar a los que están en cualquier tribulación, por medio de la consolación con que nosotros somos consolados por Dios.

2 Corintios 1:3-4

Una de las más hermosas consecuencias de aprender a esperar con propósito es tu capacidad de compartir este arte con otros. Los cambios gloriosos que el Señor ha provocado dentro de ti brotarán a través de tu piel y se harán visibles para los demás, si tú tan solo lo permites.

Debido a que estamos siempre rodeadas por esperas, en todo momento hay oportunidad para ser una de esas almas que se extiende hacia otra para ofrecer comprensión, luz y amor. Tal como otros cerca de ti te ministraron, al compartir las esperas de los demás,

extiéndeles la misma ayuda centrada en Dios que a su vez recibiste, y deléitate al hacerlo porque es únicamente tuya para darla. Así que: «No te niegues a hacer el bien a quien es debido, cuando tuvieres poder para hacerlo» (Proverbios 3:27). Hay regalos asombrosos que puedes compartir:

• *Compasión.* Nadie sabe cómo compartir el dolor de otra persona mejor que alguien que ya ha pasado por allí. Tu comprensión de la angustia de tu amiga es verdadera, y eso hace que tu compasión sea honesta, sincera y muy apreciada.

• *Compañerismo.* Puede resultar duro para alguien transitar su espera cuando sufre dolor y se halla tratando de encontrar el propósito. Tú puedes caminar con ella, escucharla sin juzgarla, y aliviar su andar.

• *Convicción.* Cuando has aprendido a esperar con un propósito, inspirarás a las personas a tu alrededor con tu renovado espíritu y fuerza. Con cada respiración, serás un ejemplo de alguien que ha crecido en su unión con el Señor. Y nada podrá sacudir tu visión y tu fe.

Aguarda a Jehová; esfuérzate, y aliéntese tu corazón; sí, espera a Jehová.

Salmo 27:14

«¿Sabes por qué estoy contenta de que esta espera externa ya se terminó, Señor?», le pregunto.

«Sí, pero cuéntame de todas formas».

Todavía no me deja dar un paso más adelante que Él... ¡Gracias a Dios!

«Estoy contenta porque descubrí su relatividad con relación a todo lo demás».

«¿Y cuán relativa era?»

«No mucho. Todo lo demás —escucharte a ti, hablar contigo, redescubrir lo que estaba tan segura de haber perdido, descansar en tu corazón mientras estaba dolida y con miedo— todo eso llegó a ser mi enfoque, fuerte y claro».

«Tal como debe ser».

«Esta visita a la sala de espera me dio una bendita perspectiva sobre tu plan. Estoy contenta porque ya sé que nunca jamás hace falta tener miedo de una espera... solo tengo que esperar con un propósito».

«Yo también estoy contento. ¿Quieres saber por qué?», me pregunta.

«¡Quiero saberlo todo!»

«Estoy contento porque estás más unida a mí que cuando comenzó la espera. ¿Ves?, mis brazos y mi corazón pueden alcanzarte donde quiera que estés, pero cuanto más cerca vienes, más apretado puede ser mi abrazo».

«Eso es lo que quiero».

«Ven aun más cerca. Estoy esperando...»

Señor, *entré en esta espera perdida,*
con miedo, insegura,
y lo peor de todo, alejada de ti.
Sin embargo, no me dejaste aquí sola.
Siempre estabas allí al terminar mi oración,
esperando recibirme, abrazarme, enseñarme,
hacerme crecer.
Sé que cada espera sirve solo a un verdadero
propósito, acercarme más a ti.
Por favor, ayúdame a siempre esperar
con un propósito,
porque nunca puedo ser paciente para
el próximo paso que me empuja más cerca de ti.
¡No puedo esperar!